맥주에
관한
두 남자의 수다

맥주
맛도
모르면서

맥주에
관한
두 남자의 수다

맥주
맛도
모르면서

글 안호균
그림 밥장

ㅇ지콜론북

CONTENTS

"지금까지 마신 맥주를 전부 모으면 올림픽 규격 수영장 하나쯤
은 충분히 채우지 않겠어?"

2013년 가을밤, 여느 때와 마찬가지로 밥장과 맥주를 홀짝이던
중 나온 이 말 한마디가 모든 고통의 시발점이었습니다. 번역과
잡글로 잔뼈가 굵어진 제게 비교적 긴 호흡의 책 한 권을 준비하
는 일은 하루하루 스스로의 한계와 산만함을 생생하게 체험하는
과정이었습니다.

그래도 책을 쓴다는 것은 꽤 근사한 핑계이자 자랑거리여서, "뭐
하느라 그리 바빠?"라든지 "요즘 뭐 하고 지내?" 같은 심드렁한
질문에도 퍽 그럴싸하게 대답할 수 있었습니다. 그런데 이제 막
상 이렇게 책이 나오게 되니 기쁘기도 하지만, 더 이상 책 쓴다는
얘기로 주변 사람들을 '현혹'하지 못하니 사뭇 아쉽습니다.

맥주에 대한 지식이 풍부하고, 신기하고 희귀한 맥주를 많이 마
셔본 사람들만이 맥주를 좋아하고 제대로 즐길 수 있는 것은 아
닙니다. 비가 올 때면 흥얼거리게 되는 노래처럼, 여러 번 봐서 대
사까지 외우고 있는 영화처럼, 또 욕하면서도 결국 응원하게 되
는 야구팀처럼, 누구에게나 추억과 감동 그리고 '애증'이 교차하
는 맥주가 하나쯤 있었으면 좋겠습니다. 그리고 그런 이야기들을

들어보고 싶습니다. 물론 맥주 한 잔 하면서 말이지요. 이 책을 통해 우선 제 얘기부터 들려드리고자 합니다.

10여 년의 우정을 뜨거운 질책과 격려, 그리고 수천 병의 맥주로 함께 채워준 밥장, 게으른 작가를 어르고 달래며 기다려준 지콜론북의 김소영 에디터와 이찬희 편집장님, 예쁜 그릇을 빚어 따스한 책을 만들어준 나은민, 정미정 디자이너, 어디에서 무엇을 하든 100%의 신뢰로 응원해주시는 부모님과 가족들에게 깊은 감사를 드립니다. 더불어 말도 안 되는 억측과 밑도 끝도 없는 '구라'에 장단 맞춰주느라 수고한 친구들, 후배들 그리고 선배들께도 고마움을 표하고 싶습니다. 물론 그들과 함께 마신 맥주들에게도 경의를 표합니다.

끝으로 책을 쓰기 시작할 무렵, 세상에 태어나 지금껏 경험한 적 없는 무한한 기쁨이 되어준 아들 유진이와 매일의 삶을 뜻밖의 여정과 설레는 고마움으로 가득 채워준 사랑하고 존경하는 나의 아내 인경에게 이 책을 선물하고 싶습니다.

안호균

맥주
인문학

맥주에
관한

07

가지
이야기

상황 별
맥주 선택법 :
지금 이 순간,
맥주 한 모금

❝ Whoever drinks beer,
he is quick to sleep;
whoever sleeps long,
does not sin; whoever
does not sin, enters
Heaven!
Thus, let us drink beer!
- Martin Luther ❞

❝ 맥주를 마시는 사람이라면
누구든 쉬이 잠들기
마련이요, 오랫동안 잠자는
이는 죄를 짓지 않을지니,
죄를 짓지 않는 자는
천국에 이르게 될 지어다.
고로 우리 모두 함께
맥주를 들이키세!
- 마르틴 루터 ❞

'결정 장애'라는 말은 비교적 최근에 등장한 따끈따끈한 신조어입니다. 선택의 순간, 이런저런 고민 탓에 마음을 다잡지 못하고 괴로워하거나, 고민이 심해 천금 같은 기회를 놓쳐버리고 마는 상황을 일컫는 말이지요. 비록 '장애'라는 표현이 들어가긴 하지만 심각한 문제라 단정짓기는 어렵습니다. 일단 보기가 주어지는 객관식 문제다 보니, 처음부터 끝까지 스스로의 힘으로 헤쳐나가야 하는 주관식 문제보단 한결 마음이 편합니다. 운이 좋으면 '찍어서' 맞힐 수도 있습니다. 게다가 지식이 아닌 상식과 직관이 더 큰 역할을 하는 일상생활 속 선택의 순간에는 무엇을 고르든 그 나름의 의미와 장단점이 있기 마련입니다. 애초에 결정이 어려운 것은 각각의 선택지마다 우리의 마음을 설레게 하는 부분이 한두 가지씩은 있기 때문입니다.

어느 맥주를 마시는 게 좋을까 하는 고민, 이른바 '맥주 선택 결정 장애' 역시 최근에 등장한 반가운 현상입니다. 10여 년 전만 하더라도 맥주를 마시느냐, 소주를 마시느냐는 우리 모두를 햄릿으로 만들어버릴 만큼 중대한 사안이었지만, 어떤 맥주를 선택하느냐는 크게 고민할 필요가 없는 문제였습니다. 그만큼 선택의 여지가 많지 않았기 때문입니다. 이제 다양한 맥주를 상황과 기분 그리고 무엇보다도 함께 있는 사람에 맞춰 고르는 일은 사뭇 까다로운 일처럼 느껴집니다. 헌데 그 선택의 까다로움이 이제는 우리의 개성과 취향을 멋스럽게 보여줄 수 있는, 어쩌면 달콤 쌉싸름한 기회인지도 모릅니다.

해외에 다녀온 경험이 있는 분이라면 타지에서 저녁 시간을 알차게 보내는 게 그리 쉬운 일이 아니라는 제 이야기에 공감하

실 겁니다. 함께 간 친구나 연인, 또는 가족이 있다면 모를까, 낯선 땅 비좁은 호텔 방에 누워 알아듣지도 못 하는 텔레비전을 멍하니 응시하는 건 말 그대로 고역일 것입니다.

비틀즈The Beatles 때문에 무작정 찾아갔던 영국 리버풀Liverpool에서 제가 겪었던 일이 대략 그러했습니다. 꽤 비싼 값을 치렀음에도 시설이 형편없었던 호텔은 우울함의 시작이었습니다. 리버풀은 영국에서도 위도가 좀 높은 편입니다. 그래서 여름 밤은 캄캄한 밤도 아니고 그렇다고 환한 낮도 아닌, 그 중간 어디쯤의 애매한 모습이었습니다. 어둡지 않은 거리이지만, 저녁 8시만 지나면 오가는 사람이 한명도 없다 보니 더욱 을씨년스러웠습니다.

"내가 지금 이 먼 데까지 와서 대체 뭐 하고 있는 거지?" 이런 정답 없는 질문을 163번쯤 되뇌다 잠들어버렸습니다. 여행지에서는 열정적으로 하루를 보낸 피로로 침대와 한 몸이 되어버리면 다행이지만, 대개는 해가 지면 심심함이 엄습하기 마련입니다. 이럴 때를 대비해 숙소 근처의 바Bar나 펍Pub을 한 군데쯤 섭외해놓으면 서울에서 홍콩 갈 정도의 서 너 시간은 쉽게 보낼 수 있습니다. 그렇지만 잘 모르는 동네에서, 잘 모르는 가게에 들어가, 잘 모르는 사람에게 뭔가를 주문하는 일은 역시 녹록지 않은 도전입니다. 그런데 하이네켄Heineken은 이럴 때 우리에게 큰 힘이자 어둠 속의 한 줄기 빛이 되어 줍니다. 물론 현지에서 생산하는 개성 넘치는 로컬 맥주를 주문하는 것도 한 방법이겠지만, 맛있는 맥주가 없는 나라도 더러 있거니와 맥주 이름을 모른다면 주문할 방법이 없습니다.

하이네켄은 세계에서 가장 유명한 맥주 가운데 하나입니다. 그러므로 맥주를 딱 세 종류만 파는 가게에서도 결코 빠지는 법이 없습니다. 따라서 주문한 맥주가 없어서 당황할 일도 없고, 그로

죄를 짓지 않는 자는 천국에 이르게 될지어다.
고로 우리 모두 함께 맥주를 들이키세!

인해 발생하는 추가적인 질문과 대답 과정도 생략됩니다. "하이네
켄?"하고 주문하면 "오케이!"라는 말이 미처 끝나기도 전에 눈앞
에 놓여있는 탐스러운 초록색 물체 하나를 만나게 되실 겁니다.

객창감을 불태우며 타지에서 보내는 밤의 동반자로 하이네켄
이 적임자라면, 적당한 긴장감이 감도는 근사한 사람과의 데이트
엔 어떤 맥주가 어울릴까요? 맥주를 좋아하는 이들 사이의 만남이

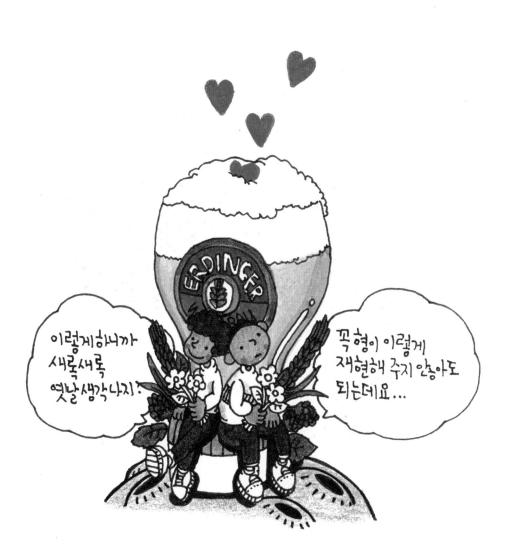

라면 어떤 것을 고르든 큰 문제가 되지는 않을 겁니다. 하지만 두 사람 중 한 명이라도 "로맨틱한 만남엔 역시 와인 아닐까?"라는 생각을 하고 있다면, 신중하게 선택해서 손해 볼 일은 없을 것 같습니다. 저야 이미 결혼해서 자식까지 있는 몸이라 딱히 해당 사항이 없습니다만 아주 예전의, 그것도 아주 오래 전의 희미한 기억을 굳이, 애써, 필사적으로 끄집어내 보겠습니다. 이 모든 게 사랑이 (그리고 맥주가) 넘치는 세상을 위한 일이니까요.

제 경험상 로맨틱한 상황에 가장 잘 어울리는 맥주는 역시 에딩거^{Erdinger}가 아닐까 싶습니다. 일반적인 맥주와는 달리 보리와 더불어 밀을 사용해 빚은 맥주이다보니, 에딩거에서는 밀이 자아내는 특유의 달콤함이 느껴집니다. 게다가 어딘지 모르게 진지한 듯 기품 있는 그 풍미는 단박에 와인에 대한 미련을 잊게 합니다.

더불어 그 색을 유심히 살펴보면, 맑고 청명한 황금빛 라거^{Lager1}보다는 뿌옇고 탁한 느낌이, 진한 호박색이나 적갈색의 에일^{Ale2}보다는 밝고 가벼운 기운이 서려 있음을 알게 됩니다. 일단 이런 특징만으로도 5분 정도는 즐거운 대화를 나눌 수 있습니다. 소설이나 영화 속에서는 서로 눈빛만을 바라보며 황홀함에 몸서리치는 주인공을 만나게 되지만, 저 같은 보통사람은 마음 설레게 하는 사람과 나누는 기쁨과 슬픔의 수다가 그 무엇보다 큰 기쁨입니다. 그런 의미에서 에딩거는 매우 훌륭한 '대화 유발자'입니다. 입으로 나누던 대화가 눈빛으로 교감하는 대화로 발전하는 것은 이제 순전히 여러분의 몫입니다.

한 가지만 더 이야기하자면, 에딩거가 담겨 나오는 잔 역시 매우 훌륭합니다. 마치 월드컵의 우승팀 주장이 힘껏 들어 올리는 트로피 같은 모습이랄까요? 혹시라도 에딩거를 다른 잔에 가져다

1 '저장'을 뜻하는 독일어이다. 저온에서 일정기간 숙성시킨 하면발효법으로 양조한 맥주를 일컫는다.

2 처음 맥주가 만들어졌던 고대시절부터 내려 온 전통적인 양조방식으로 만들어진 맥주이다. 실온에 가까운 온도에서 숙성시킨 상면발효법으로 양조하였으며, 라거보다 맛이 쓰다.

준다면 과감히 무르셔도 좋습니다. 에딩거 잔에 담기지 않은 에딩거는 더 이상 에딩거가 아니니까요.

무더운 한여름만큼 맥주가 잘 어울리는 계절도 없을 것입니다. 물론 봄, 가을 그리고 겨울이라고 해서 맥주를 마셔야 할 정당한 이유가 없을쏘냐마는 역시 뜨거운 태양이 작열하는 여름이야말로 맥주가 그 진가를 발휘하는 시기인 것 같습니다.

땀을 뻘뻘 흘리며 타는 목마름으로 갈급할 때 과연 어떤 맥주가 우리를 구원해줄 수 있을까요? 사실 어떤 맥주든 상관없습니다. 이럴 때는 탄산이 다 빠지고 미지근하게 식어버린 맥주마저 고마울 지경인데, 냉장고에서 갓 꺼낸, 얼음같이 찬 맥주라면 웃돈을 주고라도 손에 넣고 싶어집니다. 아니 입 안에 넣고 싶어진다고 해야겠지요. 그래도 굳이 하나만 꼽으라면 저는 삿뽀로Sapporo를 선택하겠습니다. 시원한 청량감이 그리운 순간, 풍미가 진하거나, 깊이감 있는 맥주는 제 역할을 하기 어렵지요. 그렇다고 보리가 한번 목을 타고 지나간 듯한 밍밍한 맥주 역시 아쉬움을 남기기 마련입니다. 삿뽀로는 라거 본연의 신선함과 적당한 무게감이 절묘한 균형을 이뤄 여름의 동반자로 손색없는 맥주입니다.

혼자 소파에 기대 편안한 자세로 책을 읽을 때, 오랜 벗들과 모여 왁자지껄 회포를 풀 때 혹은 피곤함에 지친 몸으로 샤워를 막 끝냈을 때 우리는 모두 한 모금의 맥주를 간절히 떠올립니다. 이 정도 비용과 노력으로 이 정도 만족을 줄 수 있는 것이 이 세상에 또 있을까 싶을 정도로 고맙기 그지없습니다.

나만의 순간에 어울리는 나만의 맥주를 두어 가지쯤 가진 것도 썩 근사할 것입니다. 말하자면, 자신만이 간직한 비밀 아닌 비밀인 셈이지요. 자, 이제 본격적으로 맥주에 관한 제 비밀을 풀어보겠습니다. 여러분의 비밀은 무엇인가요?

왠지 90년대가 떠오르는 맛.
가슴 속으로 철컥거리며 열차가 다니며
검은색이 이렇게 시원할 수 있구나!
+ Season in the Sun , TUBE
　　(사실 삿뽀로보다 기린에 더 어울릴 지도 몰라)

나의 맥주
섭렵기 :
찌질함과 폼잡기
사이에서

 Anyone can drink beer,
but it takes intelligence
to enjoy beer.
- Stephen Beaumont

 맥주를 마시는 건 누구나
할 수 있는 일이다. 하지만
맥주를 즐기기 위해서는
지적 능력이 필요하다.
- 스티븐 뷰몬트

대학에 갓 입학했을 적엔 2학년 선배가 조금 무섭고 어렵게 느껴졌습니다. 하지만 한편으로는 그들이 정말 멋있고 근사해 보이기도 했죠. 고작 1년 앞서 대학생활을 시작했을 뿐인데, 성인의 세계에 공식적으로 입문한 선배의 말 한마디는 금과옥조와 다를 바 없었습니다.

역시 대학생활하면 술을 빼놓을 수 없겠지요? 한 학기 내내 선배들을 졸졸 쫓아다니며 얻어 마신 맥주의 양이 어마어마했습니다. 모르긴 해도 웬만한 사우나 냉탕 하나 정도는 채우고도 남지 않았을까 싶습니다. 제가 대학에 입학한 90년대 중반에도 생맥주를 많이 마셨는데, 지금처럼 특유의 신선함과 알싸함 때문은 결코 아니었습니다. 단지 가격이 저렴했기 때문이었지요. 참고로 당시의 맥주값 계산법은 매우 간단했습니다. 대개 1cc당 가격이 1원

이었으니까요. 따라서 500cc 한 잔은 당연히 500원이고, 2000cc 짜리 피처는 약간의 할인이 적용되어 1,800원 정도에 마실 수 있었습니다. 이제야 알게 된 사실이지만, 2000cc짜리 피처에는 막상 1700cc 정도의 맥주밖에 들어가지 않는다고 하니 조금 허탈한 기분이 들기도 합니다.

그러던 어느 날, 선배들의 보호와 인도 그리고 후원에서 이탈한, 겁없는 신입생 무리에 끼어있던 저는 신촌의 어느 뒷골목에서 잊을 수 없는 광경을 목격합니다. 그토록 믿고 따르고 우러러봤던 선배들이 쓰러지기 일보 직전의 허름한 통닭집에서 나오는 모습을 보고 말았던 것입니다. 저의 신뢰와 믿음이 한순간에 무너져내리는 역사적 순간이었습니다. 그때는 '치맥'이 광풍과 같은 기세로 이 땅을 접수하기 한참 전이었고, 치킨과 맥주는 진짜 아저씨 및 유사 아저씨, 혹은 정신적 아저씨, 동네 아저씨 그리고 우리 집 아저씨 등, 아무튼 그냥 아저씨들이 즐기는 시시껄렁한 음식으로 취급되었습니다. 소개팅에서도, 미팅에서도 그리고 이른바 '썸타는' 이성과의 데이트에서도 "치킨에 맥주나 한잔 하자!"는 말은, 유아인이나 원빈이라면 모를까 보통 사람이라면 감히 꺼낼 수 없는 제안이었습니다. 그런데 언제부턴가 '치맥'이 전 국민의 사랑을 받기 시작했습니다. 서울 강남 한복판에는 아예 '치맥'이라는 이름을 단 근사한 모습의 가게가 생겨나고, 대구에서는 '치맥 페스티벌'이 큰 인기 속에 열리는 모습을 보면서, 역시 선배들은 뭐가 달라도 달랐던 게 분명하다고 생각해봅니다.

맥주와 관련된 ― 오직 당사자 본인에게만 ― 충격적인 사건은 여기에서 끝나지 않습니다. 버드와이저^{Budweiser}와 더불어 미국

을 대표하는 맥주로 꼽히는 밀러^{Miller}를 처음 마셔본 날이었습니다. 이 땅에서 생산되지 않는 맥주를 마신 것은 그때가 아마도 최초였던 것 같습니다. 약간의 흥분과 호기심이 등줄기를 타고 목덜미 어딘가로 스멀스멀 기어 올라올 즈음, 먹음직한 오징어와 함께 밀러 다섯 병이 등장합니다. 아뿔싸, 그런데 병따개가 없었습니다. 물론 진정한 남자라면 병따개 없이 맥주병 따는 기술을 245가지 정도쯤 알고 있기 마련이지만, 우리 앞에 당당히 등장한 밀러 앞에서 고급기술을 선보이는 친구는 아무도 없더군요. 참다 못한 제가 "아저씨 병따개도 주셔야죠?"라고 소심하게 외쳤을 때, 사장님은 쿨한 미소를 머금고 돌아와, 살며시 병마개를 돌리셨습니다. 충격과 공포에 휩싸인 채 허공을 쳐다보던 제 귓가에 들려오던 노래는 지금도 잊을 수 없습니다. 그때 흘러나오던 캐롤 킹^{Carole King}의 〈You've got a friend〉가 새삼 듣고 싶네요.

미국에 처음 갔을 때 가장 신기했던 광경은, 모든 자동차가 제 입장에서는 '외제 차'였고, 모든 사람이 영어를 능숙하게 썼고, 모든 노숙자가 '워싱턴포스트^{The Washington Post}' 신문을 덮고 있었던 것입니다. 논리적으로 따져보면 전부 당연하고 자연스러운 일이지만, 정서적으로는 선뜻 적응하기 쉽지 않더군요. 바로 이곳에서 제 파란만장한 맥주 역정 가운데 가장 충격적인 사건이 벌어집니다.

미국의 수도 워싱턴^{Washington}에는 조지타운^{Georgetown}이라는 소박한 대학가가 있습니다. 클린턴^{Bill Clinton} 전 대통령이 졸업한 곳으로 널리 알려진 조지타운 대학교와 그 주변을 아우르는 동네를 일컫는 말입니다. 지금은 이름도 기억나지 않는 조지타운의 어느 작은 피자집에서 친구와 마셨던 새뮤얼 아담스^{Samuel Adams}! 일명 '샘 아담스'라는 이름의 이 보스턴 출신 라거는 그때까지 맥주에 관한 제 생

그동안 내가 맥주를 헛 마셨구나...
왜 진작 알지 못했을까...
이제부터 새로 시작해야하나...
+ GEORGE BENSON <BREEZIN'>
+ GREGORY PORTER <LIQUID SPIRIT>

각을 하나부터 열까지 송두리째 바꿔놓았습니다. 흡사 에일을 연상시키는 묵직한 질감, 향기로운 듯 거북하지 않은 산뜻한 홉향, 그리고 부족하지도 넘치지도 않는 적당한 탄산은 라거 맥주가 갖춰야 할 모든 것을 보여주었습니다. 더구나 하버드 출신의 청년 세 사람이 의기투합해 만든 작은 맥주 회사가 큰 인기를 얻게 되기까지의 과정을 알고 나자, 새뮤엘 아담스에 대한 사랑과 함께 왜 이 맥주를 진작 알지 못했을까 하는 아쉬움이 동시에 밀려왔습니다. 맥주가 이렇게 맛있을 수도 있구나 하는 깨달음을 준, 정말 충격적인 순간이었습니다. 아마도 제가 이렇게 한밤중에 키보드를 두드리며 이 글을 쓰고 있는 것도 어쩌면 그때 만났던 새뮤엘 아담스 덕분인지도 모르겠습니다.

결혼을 앞둔 신랑과 신부는 새로운 삶에 대한 기대와 흥분으로 설렙니다. 더불어, 싫든 좋든 지금껏 만났던 여러 인연에 대한 회한과 추억을 정리하는 데에도 많은 시간을 쏟게 되지요. 음악이 우리에게 주는 큰 즐거움은 굳이 사진을 보거나, 타임머신을 타지 않아도 과거로 시간여행을 할 수 있다는 점입니다. 한때 즐겨 듣던 음악을 오랜 시간이 흐른 뒤 다시 듣게 되면, 나도 모르게 기억의 편린들을 조각조각 맞추게 되지요. 맥주도 이와 비슷한 것 같습니다. 물론 맥주에 얽힌 추억이라면, 사진처럼 정리하지 않아도 될지 모릅니다. 들키더라도 부부싸움으로 이어질 가능성은 적으니까요. 하지만 맥주를 마시며 벌어진 가슴 아픈 기억 하나쯤 없는 사람이 과연 있을까요? 김광석을 들으며 90년대를 추억하듯 우리는 맥주를 마시며 기억 저편의 어딘가를, 무언가를, 혹은 누군가를 떠올립니다.

맥주를 마실 때 새우깡보다 야구가 나은 몇 가지 이유 : 맥주와 야구

❝ 인류 역사상 최고의
발명품이 맥주라는 사실엔
의심의 여지가 없다.
아, 물론 바퀴 역시 대단한
발명품이라는 점도
인정한다. 다만 피자와
맥주의 궁합을 바퀴가
도저히 따라올 수 없다는
사실만 빼면 말이다.
– 데이브 베리,
풀리쳐상 수상 작가 ❞

❝ Without question, the
greatest invention in the
history of mankind is beer.
Oh, I grant you that the
wheel was also a fine
invention, but the wheel
does not go nearly as
well with pizza.
– Dave Barry ❞

축구팬의 새해는 매년 1월 1일이 아닌, 8월의 어느 날 시작된다고 합니다. 유럽에서는 새로운 축구시즌이 대개 8월 중순에서 말엽에 시작되기 때문에 이때를 기준으로 모든 기억과 추억이 만들어지고 또 정리되는 셈이지요. 『어바웃 어 보이 About a Boy』나 『사랑도 리콜이 되나요 High Fidelity』 같은 재기발랄한 작품으로 잘 알려진 영국의 소설가 닉 혼비 Nick Hornby 역시 마찬가지였습니다. 광적인 축구팬으로 널리 알려진 혼비는 자신의 일편단심 축구 애정행각을 책으로 엮어 출간하기도 했는데요.

닉 혼비가 쓴 『피버 피치 Fever Pitch』는 축구 때문에 연애를 망치고, 축구 때문에 재산을 축내고 또 축구 때문에 분노하고 좌절하는, 한 인간의 희로애락을 잔잔하게 써내려간, 상당히 매력적인 작품입니다. 혼비 식으로 표현해보자면, 보통사람은 "2009년 가을에는 일 때문에 정말 정신이 하나도 없었지."라고 기억할 일을 축구팬들은 "2009년 가을시즌에는 너무 바빠서 축구장에 고작 다섯 번밖에 가지 못 했어."라는 식으로 아쉬워할 것입니다.

아내는 바꿀 수 있어도 응원하는 축구팀은 바꿀 수 없을 정도로 축구를 사랑하는 유럽인들과 달리, 미국인들은 22명의 건장한 청년들이 운동장 곳곳을 쉼 없이 뛰어다니는 이 스포츠에 그리 큰 관심이 없는 듯합니다. 얼마나 인기가 없느냐면 "축구의, 축구에 의한, 축구를 위한" 작품인 『피버 피치』를 할리우드에서 영화로 제작하며, 주인공인 '축구'를 빼버리고 그 자리를 '야구'에 넘겨줬을 정도입니다. 〈나를 미치게 하는 남자〉라는 제목으로 국내에 소개된 이 영화는 원작의 배경인 영국의 수도 런던과 프리미어리그의 명문팀 아스널 Arsenal을 미국의 대도시 보스턴과 메이저리그의 강호 보스턴 레드삭스 Boston Red Sox로 바꾸어 놓았습니다. 원작을 한 페이

지씩 고이 아껴 읽었던 저에게는 일단 한숨을 크게 내뿜게 하는, 파렴치한 행태가 아닐 수 없습니다.

　그런데 보면 볼수록 영화가 생각보다 재미있습니다. 축구를 소재로 한 원작을 머릿속에서 슬쩍 밀어낼 수 있다면, 평범함으로 위장한 채 암약 중인 야구광과 재수 없게도 하필 이 야구광과 사랑에 빠지게 된 한 여자의 러브스토리를 재미있게 감상할 수 있습니다. 나아가 '축구'를 주제로 쓴 소설로 이렇게 근사한 '야구' 영화

를 만들어 내다니 할리우드의 실력, 아니 시치미에 사뭇 감탄하게 됩니다.

여기까지 숨죽이며 읽어내러 온 축구팬에겐 조금 김 빠지는 얘기가 될 지도 모르겠습니다만, 여러분께 고백해야 할 것이 하나 있습니다. 사실 저는 축구보다 야구를 127배쯤 더 좋아하는 야구팬입니다. 물론 축구를 싫어하지는 않습니다만, 야구가 더 좋을 뿐이지요. 앞서 축구팬의 새해는 1월 1일이 아닌, 무더운 8월의 한여름 어느 날 시작된다고 말씀드렸지요? 마찬가지로 야구팬의 새해는 3월 말에서 4월 초, 봄이 막 깨어나기 시작하는 그즈음, 그러니까 시즌 첫 경기가 열리는 토요일 오후 시작된답니다.

왜 야구를 축구보다 더 좋아하느냐는 질문을 종종 받습니다. 여러 가지 이유를 들 수 있겠지만, 가장 분명한 건 축구경기보다 야구경기가 맥주를 즐기기에 한결 쾌적하다는 것입니다. 하프타임이 있긴 하지만, 골키퍼를 제외한 모든 선수가 90분 내내 쉬지 않고 뛰어다녀야 하는 스포츠가 바로 축구입니다. 이와는 대조적으로 야구는 쉬는 시간이 최소 17번이나 있습니다. 맥주를 가지러 가기에도, 잔에 맥주를 따르기에도 그리고 맥주를 떠나보내러 화장실에 가기에도 충분한 시간과 기회가 주어지는 셈입니다. "후반전 시작 무렵부터 참고 또 참다가 임계치를 목전에 두고 황급히 화장실에 다녀왔더니 그 경기의 유일한 골이 이미 들어가 있더라"와 같은 전설 같은 이야기가 있지요. 이 이야기에 대한 반응은 딱 두 가지로 정리할 수 있는데, 하나는 "나도 그 얘기 들어봤어!"이고 다른 하나는 예상하시다시피, "나도 그런 적 있어!"입니다.

축구가 박진감과 야수성이 넘치는 멋진 경기라는 데에는 반론의 여지가 없습니다. 다만 맥주를 함께 마시기엔 역시 야구가 더 좋은 벗이라는 점 또한 부인하기 어려운 사실입니다.

게다가 야구는 시즌 중 거의 '매일' 경기가 열립니다. 가을부터 이듬해 초여름까지 기껏해야 팀당 5~60번의 경기를 치르는 게 전부인 축구경기와는 달리, 우리나라와 일본에서는 144번의 경기, 미국에서는 무려 162번씩이나 팀별로 경기를 치러야 야구의 정규 시즌을 모두 마칠 수 있습니다. 즉 친구들과 즐겁게 어울려, 맛있는 맥주를 마시면서 황홀한 저녁 시간을 보낼 기회가 훨씬 더 많다는 결론에 도달하게 되지요.

어린이용 야구잠바 — 아직도 '점퍼'라는 이름은 낯간지럽게 느껴집니다 — 를 입고, 아빠 — 아직도 '아버지'라는 이름은 낯설게 느껴집니다 — 의 손을 붙잡고, 지하철 2호선을 타고 잠실야구장에 갔던, 1986년 5월의 어느 일요일 오후를 저는 아직도 생생하게 기억하고 있습니다. OB베어스(현 두산베어스)와 삼성라이온즈의 경기였는데, 양 팀을 응원하는 사람들의 우렁차고 한편 무섭기도 했던 함성, 오후의 햇살이 부서져 내려 몽환적이기까지 했던 경기장의 모습 그리고 떨어뜨리지 않으려 손에 꼭 쥐고 있었던 핫도그의 향기는 빛이 바래지 않는 스냅사진 마냥 제 마음 한켠에 소중히 스크랩되어 있습니다. 그런데 재미있는 것은 막상 어느 팀이 이겼는지는 도무지 기억이 나지 않는다는 사실입니다.

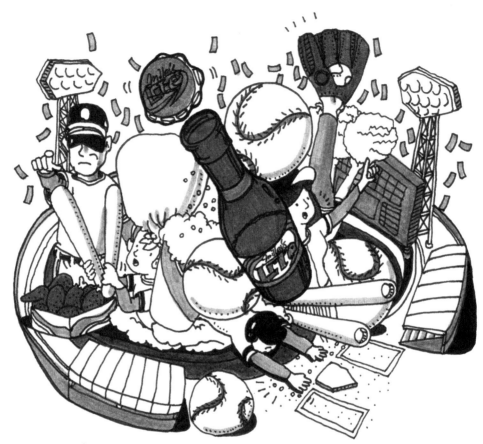

9회말 마지막 순간까지!!
만취되면 곤란하니까 선택은 밀러라이트!!

그때의 야구 소년이 야구 청년이 되고, 이제는 어느덧 야구 장년, 아니 야구 아저씨가 되어버렸습니다. 야구와 맥주를 벗 삼아 대략 이 정도의 세월을 살아온 사람에게 우리가 그나마 얻을 수 있는 소중한 지혜는 딱 한 가지뿐입니다. "야구를 볼 때 과연 어떤 맥주를 준비하는 게 좋을까?"에 대한 명쾌한 대답을 듣는 것 말입니다. 결론부터 말씀드리면, 자신이 가장 좋아하는 맥주 가운데 특히 그날 더 마시고 싶은 맥주를 사서 준비하면 됩니다. 그럼에도 불구하고 야구경기에 가장 잘 어울리는 맥주를 굳이 하나만 꼭 꼽자면 밀러 라이트^{Miller Lite}를 추천하고 싶습니다.

먼저 실용적인 측면부터 살펴보자면, 밀러 라이트는 맛이 부드럽고 가볍습니다. 대개 이름에 라이트 — light가 일반적 표현이지만 lite도 통용됩니다 — 가 붙은 맥주는 누구나 편안하게 마실 수 있는 맥주를 지향하기 때문에 알코올 함량과 칼로리가 낮은 편입니다. 밀러 라이트도 예외가 아닙니다. 3시간 안팎의 시간이 걸리는 야구 경기를 온전히 뒷받침하기 위해서는 4.2도로 알코올 함량을 조절한 이 맥주가 제격이 아닐까 싶습니다. 더구나 칼로리 역시 일반 맥주에 비해 다소 낮다고 하니 마다할 이유가 없을 듯합니다. 다만 응원하는 팀이 궁지에 몰리거나 어이없는 실책을 연발하게 되면, '스타우트^{Stout}[3]'나 'IPA^{India Pale Ale}[4]' 같은 강력한 맥주가 간절해질 수도 있습니다.

밀러 라이트는 이른바 '느낌 적 느낌'에서도 후한 점수를 받을 만합니다. 야구의 발상지가 미국이고, 이를 발전시켜 오늘날의 메이저리그를 탄생시킨 것도 미국입니다. 라이벌인 버드 라이트^{Bud Light}에 비해 시장점유율에서는 조금 뒤처질지 몰라도 맛에서는 상대적으로 더 나은 평가를 받는 게 밀러 라이트이지요. 따라서

3 영국식 흑맥주이다. 까맣게 탄 맥아를 사용해 상면발효방식으로 양조하기 때문에 맥주 색깔이 검은 것이 특징이다.

4 IPA란 India Pale Ale의 약자로, 영국 식민지 시절 인도에서 만든 맥주이다. 다른 페일 에일보다 도수가 높고 쓴맛을 낸다.

'아메리칸 패스타임^{American pastime}'이라 불릴 만큼 미국과 미국인을 대변하는 스포츠인 야구와 밀러 라이트는 나름 합이 잘 맞는 커플입니다.

그런가 하면 일본을 대표하는 만화가 아다치 미치루는 자신의 작품 『H2』에서 주인공의 입을 빌려 야구의 본질에 대해 설파한 바 있습니다. 형편없는 실력의 삼류 동아리 야구팀에 우여곡절 끝에 합류한 왕년의 에이스 투수 '히로'는 자신의 팀을 깔보며 큰 점수 차로 이기고 있던 상대 팀 선수들에게 혼잣말처럼 중얼거립니다. 물론 반드시 이기겠다는 다짐과 함께 말이지요.

"지금부터 내가 시간제한이 없는 경기의 매력을 너희에게 보여줄게." 야구에 시간제한이 없다는 것은 맥주를 마실 수 있는 시간에도 제한이 없다는 뜻이겠지요? 그런데 9이닝을 넘어 연장전까지 진행되는 명승부는 한 시즌에 두, 세 번만으로 충분합니다. 내일 그리고 모레도 야구 경기는 계속 열리니까요.

자유와 일탈은
맥주와 함께 :
영화 속
맥주 이야기

❝ 이봐요 오카다씨, 하루의
끝자락에 마시는 차가운
맥주야 말로 삶이 우리에게
줄 수 있는 최고의
선물인지도 몰라요.
− 무라카미 하루키,
『태엽감는 새』 중에서 ❞

❝ I tell you, Mr. Okada,
a cold beer at the end of
the day is the best thing
life has to offer.
− Haruki Murakami ❞

낭만적 연애나 로맨틱한 데이트가 정부에 의해 금지되거나, 초자연적 힘으로 없어진다면 과연 어떤 일이 벌어질까요? 혹은 발상의 전환으로 인해 사랑에 대한 모든 열정이 전 세계적으로 식어버린다면? 우선 문을 닫게 되는 가게와 그로 인해 일자리를 잃게 될 사람의 숫자가 실로 어마어마할 것입니다. 특히 영화관의 경우 데이트 하는 커플들이 주 관객이다 보니 스크린의 절반 이상이 사라지지 않을까 살며시 짐작해봅니다. 그리고 음악이나, 방송에서도 비극적 사랑이나 쫄깃한 삼각관계, 애타는 짝사랑 같은 내용은 더 이상 등장하지 않게 되겠죠. 한걸음 더 나가보자면 화장을 하기 위해 거울 앞에 앉아있는 시간도 사뭇 줄어들 테고, 맵시 좋은 청바지를 고르기 위해 백화점을 이 잡듯 뒤지는 일도 한결 뜸해질 거예요. 별로 상상하고 싶지 않은 밋밋하고 썰렁한 세상이 펼쳐질 게 분명해 보입니다.

인류와 더불어 살아온 세월이 사랑만큼이나 긴 녀석이 있으니 그건 바로 거짓말입니다. 몇 년 전에 〈거짓말의 발명The Invention of Lying〉이란 영화를 흥미롭게 봤습니다. 영화 속 이야기가 펼쳐지는 공간은 오직 진실만을 이야기할 수 있는 사람들이 모여 사는 세상입니다. 모든 사람이 진실을 이야기하면 서로를 속일 필요가 없습니다. 사실 속일 수가 없다고 하는 게 더 정확한 표현이겠지요. 남에게 속을 걱정을 하지 않아도 되니 그야말로 천국이 따로 없을 것 같지만, 실상을 들여다보면 꼭 그렇지만도 않습니다. 주변 사람들이 나에게 던지는 신랄한 비판과 사실에 입각한 지적을 온종일 듣는다고 생각해보세요. 정말 엄청난 스트레스가 아닐 수 없을 겁니다. 상대방이 나에게 준 선물이 마음에 들지 않더라도 적당히 얼버무리고 넘어갈 수 없습니다. 마음속에 담고 있어야 할 야

하루의 끝자락에 마시는 차가운 맥주야말로
삶이 우리에게 줄 수 있는 최고의 선물일지도.

캬아~

한 상상이나 욕심도 겉으로 그대로 드러납니다. 정말이지 영화를
보는 내내 얼굴이 화끈거리는 장면이 끊임없이 등장합니다. 그러
던 중 우연한 기회에 거짓말을 할 수 있는 '능력'을 얻게 된 주인공
마크(릭키 제바이스)는 사소한 거짓말을 시작으로 결국 세상의 모
든 것을 얻게 되는 엄청난 모험을 겪습니다. 영화는 거짓말의 핵
심이 무엇인지, 어디까지가 예의이고 어디부터가 속임수인지, 나
아가 거짓말은 과연 절대적 악인지 등과 같은 심오한 문제에 대해
한 번쯤 고민해볼 수 있는 기회를 마련합니다.

　　물론 '로맨틱한 사랑의 종말'이나, '거짓말이 없는 세상'은 저
같은 사람의 머릿속이나 재기발랄한 감독이 만든 영화 속에만 존

재할 것입니다. 그렇지만 너무나도 익숙해서 그 가치와 본질을 제대로 파악하기 어려운 무언가가 있다면, 한번 그 대상이 완전히 사라져버린 세계를 상상해보는 것도 재미있는 발상이 될 것 같습니다. "만약 달이 없어진다면 어떻게 될까?"라든가 "글자가 없는 세상은 어떤 모습일까?"와 같은 상상을 일상에서 한다면, 야근을 마치고 돌아오는 길에 올려다본 초승달과 길거리에 즐비한 지저분한 간판 속 글자가 신선하게 느껴질 테니까요.

맥주도 마찬가지입니다. 편의점이든 마트든 아니면 단골 술집이든, 맥주를 사서 마시는 일은 손쉬울 뿐만 아니라 상대적으로 저렴한 즐거움에 속하지만 맥주가 없는 세상, 혹은 맥주를 박탈당한 삶을 상상해본다면 맥주가 우리에게 과연 어떤 의미인지를 절실히 생각해보게 될 것입니다.

제 아내는 맥주를 마실 때 잔에 따르기보다는 병째 마시는 것을 더 좋아합니다. 하지만 다른 문제라면 모를까 일단 맥주에 관련된 일이라면 제대로, 확실히, 완벽하게 해내고 싶은 저로서는 이런 모습을 그냥 지나칠 수 없었습니다. 맥주는 당연히 적당한 잔에, 적절한 방법으로 따라, 일정량 이상을 한 모금에 마실 때 비로소 제대로 즐길 수 있다고 믿고 있는 제 앞에서 아내는 여전히 자연스럽게 자신의 방법을 고수합니다. 설명도 해보고 설득도 해보았지만 소용이 없었습니다. 그런데 알고 보니 아내에게는 그런 방법을 고수하고 싶은 충분한 이유가 있었습니다. 그리고 이제는 저 또한 병째 마시는 맥주에 대해 딱히 시비를 걸지 않습니다. 심지어 가끔 시도까지 하게 되었으니 도리어 아내에게 설득당 한 셈입니다. 아내가 병째 마시는 맥주를 더 맛있는 맥주로 여기게 된 것은 바로 영화 〈쇼생크 탈출The Shawshank Redemption〉 때문이었습니다.

잘 나가는 은행원이었다가 아내를 살해한 혐의로 감옥에 갇히게 된 앤디(팀 로빈스)는 동료 죄수들과 함께 노역하던 중 교도소 간수들이 나누는 대화를 어깨너머로 듣게 됩니다. 그리고 법의 허점을 피해 세금을 회피할 방법을 간수에게 조언해준 앤디는 이에 대한 보답으로 함께 일하는 죄수 한 명당 세 병씩의 차가운 맥주를 부탁합니다. 그리고 다음 장면에서 햇살이 내리쬐는 봄날 건물 옥상에서 노역을 마친 죄수들이 함께 둘러앉아 맥주를 마시는 모습이 그려집니다. 이때 레드(모건 프리먼)의 나직한 목소리를 통해 맥주 한 모금의 감흥이 잔잔한 나레이션으로 들려옵니다.

"우리는 어깨 위로 떨어지는 햇빛을 맞으며 앉아 맥주를 마셨죠. 마치 자유인이 된 것 같은 기분이었어요. (…) 그 순간 우리는 조물주가 되었던 셈입니다."

"We sat and drank with the sun on our shoulders and felt like free men. […] We were the lords of all creation."

이 장면을 무척이나 인상 깊게 봤던 아내는 이후로 맥주를 마실 때는 되도록 병째 마시게 됐다고 하더군요. 맥주를 병째 마시고 있노라면, 마치 영화 속 자유를 찾은 죄수처럼 잠시나마 일상의 구속이나 스트레스에서 벗어나는 듯한 해방감이 느껴지는 모양입니다. 참고로 이 장면에 등장하는 맥주가 이른바 '보헤미아 스타일'이었다고 하니, 짐작건대 필스너pilsener[5] 계열의 맥주가 아니었을까 싶습니다.

5 페일 라거(pale lager) 스타일의 맥주이다. 1842년 체코의 필젠(Pilsen)에서 처음 생산되었다.

영화 〈쇼생크 탈출〉이 아내의 맥주 마시는 감흥을 한 단계 업그레이드 시켰다면, 제게는 〈장고: 분고의 추격자Django Unchained〉가 그런 영화라 할 수 있습니다. 제이미 폭스Jamie Foxx, 레오나르도 디카프리오Leonardo DiCaprio, 그리고 새뮤엘 잭슨Samuel L. Jackson까지 엄청난 실력과 배우들이 출연한 데다가 쿠엔틴 타란티노Quentin Tarantino감독이 연출을 맡은 이 서부 활극은 '맥주 마시는 장면'을 빼놓더라도 재미와 감동이 이만저만이 아닙니다.

노예에서 풀려나 자유인의 신분을 얻었지만, 여전히 속박의 굴레에서 벗어나지 못하는 흑인 청년 장고(제이미 폭스)는 우연한 기회에 현상금 사냥꾼 닥터 슐츠(크리스토프 왈츠)를 만나게 됩니다. 장고의 타고난 재능과 능력을 높이 산 닥터 슐츠는 장고에게 동업을 제안하고 두 사람은 한 팀이 되어 본격적으로 현상수배범 검거에 나서게 됩니다. 닥터 슐츠는 다른 백인들과는 달리 장고를 대등한 인격체로 대접하며 그의 마음을 열고자 노력합니다. 그 첫 시도는 바로 선술집에서 맥주를 대접하는 것이었는데, 생맥주 탭을 직접 작동시켜 능숙한 솜씨로 맥주를 따르는 그의 손놀림에서 고수의 풍모를 느낀 것은 저만이었을까요? 아마도 장고에게 이 맥주는 태어나서 처음 마셔보는 맥주였을 것입니다. 맥주잔을 받아든 장고는 잔을 어떻게 들어야 할지도 모른 채 신기한 표정으로 맥주와 닥터 슐츠를 번갈아 응시합니다. 마침내 건배 후 첫 모금을 마셨을 때 그의 얼굴은 흡사 초절정 미녀에게 첫눈에 반한 사내의 표정과 다를 바 없었습니다.

어떤 사람에게 맥주는 일탈과 자유의 상징일 수 있습니다. 그리고 또 어떤 사람에게는 삶의 고단함을 위로해주는 휴식이 되기도 합니다. 인생에 대해서 이렇다 저렇다 말할 수 있을 만큼 잘 알

지 못하고 또 앞으로 알 가능성도 무척 낮지만, 적어도 좋아하는 것과 사랑하는 것 그리고 즐길 수 있는 것이 많으면 많을수록 행복해질 수 있는 확률이 높아진다는 사실 정도는 깨닫게 되었습니다. '보리를 끓여 만든 노란색 액체'에 지나친 의미를 부여하는 것도 손발이 오글거리는 일이지만, 자신만의 감흥을 느끼며 마음으로 마시는 맥주는 평소와는 다른 큰 즐거움을 줄 수 있다고 자신합니다.

참고로 장고와 닥터 슐츠가 마셨던 맥주는 뉴욕 지역에서 큰 인기를 끌었던 니커바커Knickerbocker인데, 1970년대 이후 더 이상 생산이 이루어지지 않아 저 역시 그 맛을 짐작하긴 어렵습니다. 그러고 보니 은하계에서 제일 맛있는 맥주는 '이제 더 이상 마실 수 없는 맥주'가 아닐까 싶네요.

맥주인 듯
맥주 아닌
맥주 같은 너 :
네 이름은
무알콜 맥주

 I am a firm believer
in the people. If given
the truth, they can be
depended upon to meet
any national crisis.
The great point is to
bring them the real facts,
and beer.
– Abraham Lincoln

나는 우리 국민을 전적으로
신뢰한다. 만약 진실을
제대로 알려주기만 한다면,
국민들은 어떠한 국가적
위기 상황도 충분히
극복해낼 수 있을 것이다.
반드시 해야 할 일은
그들에게 사실에 입각한
진실을 말해주는 것,
그리고 맥주를 제공하는 것이다.
– 애이브라함 링컨,
제16대 미국 대통령

아직 미혼인 후배 녀석이 결혼 10년 차에 접어드는 친한 선배에게 연애와 결혼이 어떻게 다르냐고 진지하게 물어봤습니다. 그 선배의 대답은 이러했습니다. "여자 친구가 너희 집에 놀러 왔어. 둘이서 같이 점심도 해먹고, 재미있게 텔레비전도 보면서 둘만의 오붓한 시간을 가졌지. 저녁때가 되면 아쉽지만 여자 친구는 자기 집으로 돌아가야 하는 거야. 그게 연애야. 그런데 여자 친구가 밤 늦은 시각까지 집에 가지 않고 계속 너희 집에 있어. 비록 사랑하는 여자 친구이긴 하지만, 너는 이제 친구도 만나러 가야 하고 게임도 하고 싶고 편안히 누워 야구라도 볼까 하는데, 여자 친구는 계속 네 옆에 있는 거야. 그게 바로 결혼이야." 다소 과장된 것 같기도 하고, 한편으론 어딘가 부족해 보이기도 하는 이런 설명에 많은 남성이 공감하지 않을까 싶습니다. 저도 결혼 전에 이런 충고를 들었다면, 이런저런 고민이 한층 더 깊어지지 않았을까 막연히 생각해봅니다. 그리고 "나의 맥주 라이프는 과연 어떻게 되는 걸까?"라는 또 다른 고민거리가 생겨나지는 않았을지 짐작해봅니다. 해본 사람에게도, 안 해본 사람에게도 결혼은 역시 어려운 문제인가 봅니다.

아내와 데이트하던 시절, 주로 마셨던 맥주는 아이리쉬 에일 킬케니Kilkenny였습니다. 그녀는 하이네켄을 좋아했고, 저는 기네스를 사랑했으니, 그 중간 어디쯤에 위치한 킬케니는 지금 생각해봐도 참으로 절묘한 선택이었던 것 같습니다. 절정의 인기를 구가하면서도 딱히 안티팬을 찾기 힘든 하이네켄보다는 다소 묵직하고, 색깔도 진하면서 쌉쌀하고 진한 풍미를 지닌 맥주가 바로 킬케니입니다. 그렇다고 막상 본격 스타우트 계열의 맥주로 흑맥주 외길 인생 200여 년을 걸어온 기네스와 비교하면, 상큼 발랄하고 투명

한 자태를 지녔을뿐더러 산뜻하고 부담 없는 맛을 자랑하는 것이 킬케니입니다. 하이네켄과 기네스를 모두 아우르는 오지랖의 종결자, 혹은 둘 사이에 고마운 사랑의 메신저가 되어준 것이 바로 아이리쉬 에일 킬케니인 셈이지요. 바야흐로 맥주 계의 평화유지군이라 하겠습니다.

좋아하는 맥주를 물어보면 대개 그 사람의 성격을 알 수 있습니다. 심지어 딱히 좋아하는 맥주가 없다는 대답마저도 그 사람에 대해 일정 부분의 진실을 드러내기 마련이니까요. 예를 들어, 앞서 제 아내가 흠모하는 맥주로 꼽던 하이네켄을 좋아하는 분들의 경우, 어느 정도 맥주 맛도 알고 사회 경험도 있으면서 적당한, 모나지 않은 라이프스타일을 추구하는 사람일 가능성이 큽니다. 반면 저처럼 기네스를 사랑하는 분들의 경우, 자신이 지닌 취향에 대한 자부심이 강하고, 튀어 보이지는 않을지언정 보통 사람으로 취급받는 것 역시 원치 않는 편입니다. 아사히나 기린 같은 일본산 라거를 좋아하는 분들, 특히 여성들의 경우 일상의 소소한 즐거움에 많은 의미를 부여하지만, 도전적이고 모험적인 일 앞에선 다소 작아지는 경향이 있습니다. 이 밖에도 수많은 예를 들 수 있지만, 어디까지나 개인적인 경험을 크게 벗어나기 힘든 지극히 사적인 관찰 결과임을 밝혀둡니다.

하이네켄을 좋아한다는 아내의 얘기를 듣자마자, "그렇다면 산 미겔San Miguel도 좋아하겠는걸!"하는 생각이 섬광처럼 머릿속을 스쳐 지나갔습니다. 마음에 드는 사람과 1분 1초라도 더 많은 시간을 보내고 싶은 것은 인간의 보편적인 욕심이지요. 태양이 저물어 캄캄한 밤이 되고, 흑청색 밤이 더욱 깊어져 다음날로 향할 무

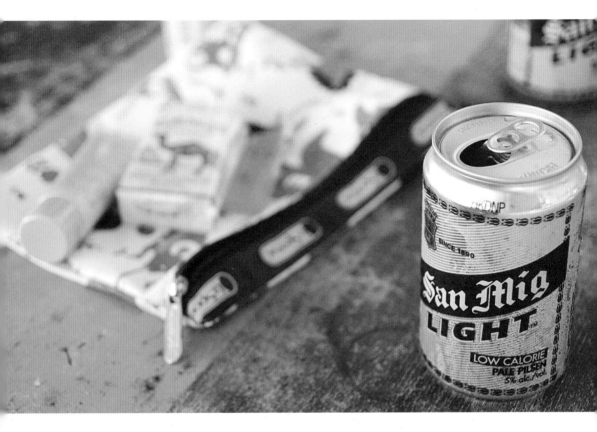

044

렵, 누구나 집으로 돌아가야겠다는 생각을 하기 마련인 시간이었습니다. 하지만 '시간의 끝을 잡고' 어떻게든 낭만의 총량을 늘리려는 노력도 더불어 커지고 있었지요. 이럴 때 우리가 꺼낼 수 있는 카드는 바로 '거부할 수 없는 제안'입니다. 여기에서 '거부할 수 없다'는 말의 의미는 두 가지로 요약됩니다. '지나치게 좋아서 거절했다가는 후회가 남을 법한 것'이 하나입니다. 하지만 이런 일은 쉽게 일어나지 않습니다. 애초에 흔치 않기 때문에 지나치게 좋을 수 있으니까요. 다이아몬드가 발에 차이는 돌멩이만큼 흔했다면, 그걸 놓고 다투는 일도 없었겠지요? 그렇다면 평범한 우리에게는 두 번째 선택지가 남습니다. 그것은 바로 '받아들이더라도 내 위신이나 체면에 손상이 가지 않을뿐더러, 도리어 나를 돋보이게 해줄 만한 제안'이 바로 그것입니다.

　　"산 미겔이 기가 막히게 맛있는 펍이 있는데 같이 가보지 않을래요?" 아내를 처음 만난 날 11시 34분쯤, 제가 했던 이 말은 과연 '거부할 수 없는 제안'이었을까요? 딱히 아내에게 물어본 적은 없지만, 이 이야기를 쓰고 있는 지금, 집 안 어딘가에 아내가 함께 있는 것으로 보아 적어도 염치없고 시시한 남자로 보이지는 않았나 봅니다. 하이네켄과 기네스 그리고 킬케니와 산 미겔로 점철된 연애 기간은 창Chang과 씽하Singha가 넘실대는 신혼여행을 거쳐, 더 맛있는 맥주와 더 많은 감자튀김 그리고 더 즐거운 수다로 가득 찬 결혼생활로 이어질 것으로 보였습니다. 저도, 아내도 그리고 주변의 가까운 사람들도 결코 의심하지 않았습니다. 그날이 그렇게 빨리 찾아오리라곤 상상도 하지 못했습니다. 그렇습니다. 그날은 그렇게 '도둑처럼' 찾아왔습니다.

아내가 임신하게 되자, 생활의 모든 부분이 달라지고 말았습니다. 둘이서 함께 즐기던 오붓한 맥주타임은 오렌지 주스와 우유로 대체되었고, 마트에 갈 때마다 들르던 맥주코너는 출산 및 육아용품 판매대로 바뀌었습니다. 더는 맥주를 마시지 못하는 아내를 두고 혼자서만 맥주를 즐길 수는 없는 노릇이었습니다. 그러던 와중, 우연히 발견한 것이 바로 무알콜 맥주! 이전까지 무알콜 맥주는 제게 "세상에 이런 일이" 수준의 경외감을 불러일으키는, 참으로 희한하고 그 쓸모를 알기 힘든 물건이었습니다. 그랬던 제가 무알콜 맥주 뒤를 환히 비추는 후광을 보게 되었으니, 하늘 아래 존재하는 모든 것은 다 나름의 의미와 쓰임새가 있다는 만고의 진리를 새삼스레 깨닫는 순간이었습니다.

다양한 무알콜 맥주 공세에 아내는 일단 기뻐했습니다. 바야흐로 찰나의 기쁨이었습니다. 맥주를 마시지 못하는 자신을 배려해주는 것에 대한 고마운 마음이 들기도 했을 테고, 그나마 맛이라도 비슷한 시원한 음료수를 마실 수 있으니 다소 위로가 되기도 했을 테지요. 하지만 말 그대로 찰나의 기쁨은 얼마 후 시큰둥한 반응으로 바뀌더군요. "맥주인 듯 맥주 아닌 맥주 같은" 무알콜 맥주의 매력은 그렇게 사그라지고 말았습니다. 역시 가짜가 진짜를 이기는 건 어려운 일인가 봅니다.

간절히 여행을 떠나고 싶을 때는 공항마저 그립습니다. 비록 훌쩍 어디로 날아가지는 못하지만 이륙하는 비행기를 응시하는 것만으로도, 탑승권을 받기 위해 길게 늘어선 사람들을 보는 것만으로도, 아니면 왠지 최첨단을 품은 듯한 공항 안의 건조한 공기를 마시는 것만으로도 위로가 되는 듯합니다.

하지만 맥주는 그렇지 않습니다. 진짜 맥주를 마시지 못한다면, 역시 위로가 되지 않습니다. 도리어 그리움이 증폭될 뿐입니다. 아내가 다시 맥주를 마실 수 있으려면 아직 반년이 남았습니다. 하지만 무알콜 맥주를 더는 사지 않습니다. 그리움은 그리움으로 남겨둔 채, 저는 오늘도 마늘과 쑥을 씹고 있으렵니다.

동네 맥주
전성시대,
수제맥주와
크래프트 비어 :
나만의
맥주를 찾아서

〝 시간이 어떻게 흘러가든
알 게 뭐야? 나는 오늘
에일을 마시고 있거늘.
– 에드거 앨런 포 〞

〝 Who cares how time

advances?

I am drinking ale today.

– Edgar Allan Poe 〞

라운지 뮤직^{lounge music}은 2000년대 초반 무렵부터 많은 사람의 사랑을 받아온 음악 장르 가운데 하나입니다. 나는 왜 모를까 하는 의구심을 가지신 분들도 걱정하실 필요는 없습니다. 우리가 카페나 레스토랑 같은 곳에 갔을 때 살랑살랑 귀를 간지럽히는 편안하고 아늑한 음악이 다름 아닌 '라운지 뮤직'입니다. 시내 호텔의 로비나 휴양지 리조트의 라운지에서 틀기 위해 만들어진 음악이다 보니 기분 좋게 감미롭고, 적당히 리드미컬합니다. 그렇다고 지나치게 처지지도, 과하게 소란스럽지도 않습니다. 마치 파도소리가 들려올 것만 같은 분위기나 커피 향기가 코끝을 스칠 것만 같은 느낌, 딱 그 정도입니다. 음악을 지면으로 설명하자니 변변찮은 글솜씨만 드러나는 것 같아 이쯤에서 줄이겠습니다. 아무튼 그런 음악이 있습니다. 여러분도 이미 많이 들어보셨을 법한 음악입니다.

하지만 저는 라운지 뮤직을 별로 좋아하지 않습니다. 어쩌면 싫어한다고 말하는 것이 더 정확할 것 같아요. 나름의 소임을 잘 감당하고 있는 음악에 왜 시비를 거냐고요? 왜냐하면 제게 라운지 뮤직은 가짜 음악이기 때문입니다. 딱 5분만 대화와 공상을 멈추고 제대로 들어보면 비슷비슷한 패턴과 멜로디가 무한 반복된다는 사실을 알 수 있습니다. 물론 이런 이유로 이 장르의 음악을 좋아하는 사람들도 있긴 하지만, 라운지 뮤직은 제게 지루함 그 자체와 크게 다를 바 없습니다.

불과 10년 전만 해도 대부분의 사람은 본인의 의사와는 상관없이 라운지 뮤직같은 맥주를 마셔야 했습니다. 이런 '라운지 맥주' 이외의 맥주를 마시려면 다리품을 많이 팔든가, 지갑이 얇아지는 아픔을 감내하든가, 다리도 아프고 통장잔고도 축나는 비운을

맞닥뜨려야만 했습니다. 그나저나 라운지 맥주가 뭐냐고요? 마치 라운지 뮤직처럼 딱히 개성은 없지만, 그럭저럭 분위기는 맞춰주는 맥주가 바로 라운지 맥주이지요. 사실은 제가 멋대로 만들어본 말입니다. 그런데 이제 상황이 많이 달라졌습니다. 백화점이나 마트에 가면 전 세계의 다양한 맥주를 비교적 저렴한 가격에 만나볼 수 있게 되었고, 수제 맥주를 만들거나 가져다 파는 가게들이 동네 곳곳에 생겨나고 있습니다. 바야흐로 크래프트 비어craft beer의 전성시대가 부쩍 가깝게 다가온 듯합니다.

마이크로 브루어리micro-brewery, 수제 맥주와 하우스 맥주 그리고 크래프트 비어까지, 부르는 이름은 다양하지만 헷갈리거나 어려워할 필요는 없습니다. 살고 있는 동네나 친구들과 자주 어울리는 곳에서 편하게 찾아갈 수 있는 단골 수제 맥주집을 하나쯤 발굴하고, 그곳에서 맛있는 맥주를 즐기면 되는 일이니까요. 수제 맥주의 특성상 — 의도하든 의도하지 않든 — 계절이나 양조과정에 따라 조금씩 맛이 달라지기 마련인데, 이런 미묘한 변화를 느끼고 경험하는 것도 재미 가운데 하나가 될 테고, 맥주를 주제로 이런저런 이야기를 함께 나누는 것도 단골집에서만 가능한 즐거움이 될 것입니다.

일본에는 1990년대 중반에 본격적으로 크래프트 비어가 등장했습니다. 현재는 무려 300개에 가까운 작은 양조장들이 자신만의 독특한 개성을 살린 맥주를 활발히 만들고 있습니다. 기린, 삿뽀로, 아사히 그리고 산토리까지 일본 맥주의 대부분을 생산해 전국적으로 판매하고 있는 '빅4'와는 달리, '지비루地ビール'를 생산하고 있는 지방의 소규모 양조장들은 라거는 물론 멋진 향의 페

일 에일, 구수함이 일품인 바이젠^{Weizen}[6] 그리고 마니아층이 두터운 IPA까지 다채로운 맥주를 선보이고 있습니다. 코에도^{Coedo}, 히타치노 네스트^{Hitachino Nest} 혹은 요나요나^{Yona Yona} 같은 일본의 크래프트 비어는 이제 우리나라에서도 만나볼 수 있을 정도로 많은 사람의 사랑을 받고 있습니다. 무려 3000개 안팎의 양조장을 거느리고 있는 미국에 관한 이야기는 따로 책 한 권을 써야 할 만큼 흥미진진하지만 일단 다음 기회로 살짝 미뤄놓도록 하겠습니다.

우리나라에서도 2000년대 초반부터 수제 맥주를 만들기 위한 시도가 나타나기 시작했습니다. 세법과 규제 그리고 시장 상황 등으로 인해 아직 눈에 띄는 결실을 맺지는 못했지만, 10여 년의 노력은 절대 헛되지 않았다고 생각합니다. 적어도 '수제 맥주'라는 말이 '수제 버거'만큼 친숙해졌으니 뭔가 긍정적인 꿈틀거림이라 봐도 좋을 것 같습니다.

2004년부터 지금까지 13년째 맥주를 빚고 있는 바네하임^{Vaneheim}의 김정하 대표는 우리나라 수제 맥주의 탄생과 발전 그리고 현재를 함께해온 인물입니다. 맥주 양조의 전 과정을 책임지고 있는 브루어^{brewer}이기도 한 그녀와의 5문 5답을 통해 맥주를 생산하는 사람의 입장에서 크래프트 비어를 이해할 수 있는 기회를 마련해보고자 했습니다. 그리고 여러분에게도 브루어가 말하는 '좋은 맥주 만들기'에 대한 철학을 알려드리고자 합니다.

6 독일 남부 바이에른 지역에서 생산하는 맥주이다. 최소 50%의 밀과 보리를 섞어 상면 발효방식으로 양조한다.

(1) 생산할 수 있는 맥주의 양과 종류가 제한적일 수밖에 없는 소규모 양조장에서 다양성을 확보하는 방법은 무엇일까요?

김정하(이하 생략) : 기존에 생산하던 맥주와 완전히 다른 맥주를 만드는 것은 현실적으로 쉽지 않아요. 따라서 몰트 자체를 바꾸기보다는 발효 온도에 변화를 주거나, 계절에 따라 홉의 양을 달리함으로써 나름의 색깔을 보여주고자 합니다.

(2) 힘든 과정을 거치긴 했지만, 점점 더 많은 사람이 수제 맥주에 관심을 두기 시작했습니다. 앞으로 어떤 부분이 개선될 수 있다고 생각하시나요?

규제라는 것은 일이 올바른 방향으로 진행되도록 도와주고 방향을 제시해야 한다고 생각해요. 일이 시작되기도 전에 싹을 잘라버리고, 잘 되려는 일마저도 규제해서는 안 됩니다. 사람들의 아

이디어를 북돋우고 즐거운 일이 벌어지도록 주변에서 도와준다면 더 좋을 것 같아요.

(3) 맛있는 맥주를 함께 즐기기 위해 수제 맥주 업계 측에서 노력 할 부분은 무엇이라고 생각하시나요?

맥주를 더욱 맛있게 먹기 위한 교육을 게을리해서는 안 될 것입니다. 보다 많은 사람들이 크래프트 비어에 관심을 가지게 되고, 시장이 좀 더 커지게 되면 더욱 다양하고 멋진 맥주가 등장하게 될 거로 생각해요. 제대로 알고 즐기는 소비자들이 늘어난다면 그 사람들을 통해 새로운 가능성이 열리게 되리라 믿습니다. 또한, 유통과정 등에 대해서도 더욱 철저한 관리나 교육이 있어야 할 거예요. 제조과정도 중요하지만, 맥주를 어떻게 운반하고 관리하느냐 역시 매우 중요한 요소이기 때문입니다.

(4) 브루어이자 업체 대표로서 좋은 맥주에 대한 나름의 철학이 있을 텐데요, 그것이 무엇인지 궁금합니다.

제가 만들고 싶은 맥주는 자꾸 마시고 싶은 맥주입니다. 그렇다고 마냥 부드럽기만 한 맥주라기보다는 나름의 향과 개성을 지니면서도 부담 없이 마실 수 있는 맥주를 만들고자 노력하고 있습니다. 쉽지 않은 일이긴 하지만 주변에서 저와 비슷한 생각을 가지고 응원해주시는 분들이 있어 힘을 내고 있습니다.

(5) 마지막 질문입니다. '브루어'로서 이루고자 하는 꿈은 무엇인가요?

우선 우리 음식과 맥주의 조화를 통해 더 큰 즐거움을 주고 싶습니다. 에일과 어울릴 수 있는 전통음식, 예를 들면 떡갈비 같은 요리를 현재 개발하고 있는데 주변 사람들의 반응이 괜찮은 편이에요. 또한, 양조와 판매가 함께 이뤄지고 있는 업장을 벗어나 제가 만든 맥주를 여러 곳에서 마실 기회를 만들고 싶습니다. 규모의 성장을 꾀한다기보다는 보다 많은 사람들이 신선한 맥주를 즐길 수 있도록 충분한 여건을 마련하는 것이 현재의 목표입니다.

30대에 접어들었거나 이미 지나온 사람들은 대개 이런 말을 하곤 합니다. "역시 옛날 음악이 좋았어!" 그러면서 자기가 요즘에도 즐겨듣는 추억의 노래를 이것저것 예로 듭니다. 그런데 제 생각은 조금 다릅니다. 옛날 음악이라는 이유만으로 무조건 오늘날에도 소구력을 갖는 것이 아니라, 옛날 음악 중에서 시간이라는 힘든 시험을 견뎌낸 소수의 음악만이 오늘날에도 사랑을 받는 것이라 믿습니다. 지금 이 순간에도 아름답고 멋진 음악을 만들고 있는 수많은 음악가들이 있고, 조금만 관심을 기울이면 추억의 노

래만큼이나 훌륭한 음악을 만나볼 수 있습니다.

늘 듣던 음악만 듣고, 늘 마시던 맥주만 마시다 보면 우리의 '생활 감수성'은 하루가 다르게 늙어갈 거예요. 어쩌면 나이보다 감성이 더 금방 시들지도 모릅니다. 피부노화를 늦추기 위해 에센스를 바르듯, 늘어나는 뱃살을 빼기 위해 운동을 하듯, 생활 감수성을 탱탱하게 지켜내기 위한 노력도 소중할 것입니다. 새롭고 다양한 것에 주눅들지 않는 것, 그것이야말로 '꼰대'라는 비아냥을 피할 수 있는 최소한의 노력이 아닐까요?

자, 이제 책을 덮고 맛있는 수제 맥주집을 찾아 동네 한바퀴 둘러보러 가셔야죠?

맥주 공장에서
찾은
맥주 맛의 비밀 :
하이트 맥주
공장 답사기

❝ I'm allergic to grass.

Hey, it could be worse.

I could be allergic

to beer.

— Greg Norman ❞

❝ 저는 잔디 알레르기가
있어요. 다행히 최악의
상황은 면한 셈이죠.
맥주 알레르기가
있었으면 어쩔 뻔 했어요?
— 그렉 노먼, 프로골퍼 ❞

네덜란드 암스테르담에는 하이네켄 익스피리언스Heineken Experience가 있고, 아일랜드 더블린에는 기네스 뮤지엄Guinness Museum이 있습니다. 그 밖에도 세계 유명 도시에는 그 나라와 지역을 대표하는 맥주 전시장이나, 맥주회사가 운영하는 체험 견학 시설이 즐비하고 또 많은 사람들이 그곳을 찾습니다. 심지어 맥주 박물관만을 찾아서 여행을 떠나는 여행자가 있을 정도입니다. 저는 오래전부터 많은 사람이 신나고 즐겁게 맥주를 즐길 수 있는 공간이 우리나라에도 있었으면 좋겠다는 생각을 해왔습니다. 그리고 필리핀 하면 산 미겔이, 중국하면 칭따오Tshingtao가 자연스럽게 떠오르듯이 한국 하면 바로 떠오르는 멋진 맥주가 하나쯤 있으면 좋겠다는 바람을 가지고 있습니다.

우리나라 맥주 회사의 공장을 방문하는 것은 무척이나 마음 설레는 일이었습니다. 물론 국산 맥주의 맛과 품질에 대한 논란이 크게 부각되어 여러 가지 미묘한 감상에 젖었던 것도 사실입니다. 하지만 애국심을 차치하고라도 가장 맛있는 맥주는 바로 그 지역에서 생산한 맥주라는 믿음을 가지고 있던 터라 기대감 역시 컸습니다.

전주 시내에서 승용차로 약 30분 정도 가면 전북 완주군에 위치한 하이트 맥주 생산공장이 있습니다. 소박하지만 세심하게 신경 쓴 흔적이 역력한 정원 덕분인지, 이곳이 대량의 맥주를 쉼 없이 만들어내는 '생산기지'라는 느낌은 별로 들지 않았습니다. 하지만 맥주가 만들어지는 모든 과정을 직접 둘러볼 수 있는 견학시설에 들어서자 우선 그 규모에 놀라게 되더군요. 자동차 공장의 조립라인을 연상시키는 컨베이어 벨트 위에서 우리가 즐겨 마시는

맥주가 끊임없이 만들어지고 있었습니다. 사람의 손길이 끼어들 틈도, 필요도 없어 보였습니다. 처음 느꼈던 놀라움이 약간의 실망 감으로 바뀌는 순간이기도 했습니다. 맥주가 지닌 역사와 감성, 그리고 인류와의 밀접한 관계, 나아가 거기에서 비롯된 문화적 의미 따위를 들먹이며 지인들에게 떠들어대곤 했는데 "결국 맥주도 대량생산되는 공산품에 불과하단 말인가?" 어쩌면 실망보다, 슬픔이라는 표현이 더 어울릴 듯한 그런 감정을 느끼며 맥주 시음장으로 발걸음을 옮겼습니다. 그런데 시음장에서 그런 찰나의 슬픔을 훌훌 털어낼 수 있었습니다.

갓 만들어진 맥주를 마시며, 운이 좋게도 맥주 생산의 모든 과정을 책임지고 있는 품질관리팀장님께 직접 안내와 설명을 들을 수 있었습니다. 덕분에 저는 맥주를 직접 빚는, 그것도 아주 큰 규모로 만드는 분을 만나게 되면 꼭 묻고 싶었던 몇 가지 질문들을 죄다 털어놓을 수 있었습니다. 내색은 하지 않으셨지만, 쉴 새 없는 저의 물음에 적잖이 귀찮으셨을 것도 같습니다. 사실 내색하셨는데, 제가 애써 외면했는지도 모르겠습니다.

여러분도 아마 저와 비슷한 궁금증을 가지고 계셨을 겁니다. 같은 회사에서 만드는 같은 제품임에도 불구하고 생산되는 지역에 따라 맥주 맛이 달라진다는 이야기가 있는데, 이는 과연 사실일까요? 아니면 그저 기분 탓인 걸까요? 역시나 이 문제에 대해서는 전문가마다 의견이 분분합니다. 그리고 맥주 회사는 일종의 플래시보 효과일 뿐이지 맥주 맛의 차이는 존재하지 않는다고 주장합니다. 하이네켄은 하이네켄일 뿐 네덜란드에서 생산하는 것이나, 싱가포르에서 만들어지는 것이나 같은 재료와 같은 생산 과정

을 거치기 때문에 맛의 차이가 나타날 여지가 없다는 것입니다. 벨기에가 원산지인 호가든Hoegaarden의 맛에 대해서도 비슷한 이야기가 있었습니다. 벨기에에서 생산하여 수입하던 시절과 비교했을 때, 국내 생산 이후 맥주 맛이 많이 달라졌다는 소비자의 불만에 대해 제조업체의 답변은 역시나 하이네켄의 주장과 크게 다르지 않습니다. 맥주 맛이 다를 리가 없다는 것이지요.

하지만 제 생각은 조금 다릅니다. 맥주를 만드는 재료는 대개 보리와 홉 그리고 물입니다. 물론 때에 따라 쌀이나 밀 그리고 각종 향신료가 첨가되기도 합니다만 전 세계 어떤 맥주이든 엄청난 양의 물이 사용된다는 점에서는 예외가 있을 수 없습니다. 그 지분으로 따졌을 때 물은 맥주에서 절대적 지위를 확보한 1대 주주임이 틀림없습니다. 그리고 다른 나라에서 물을 수입해서 맥주를 만드는 회사는, 적어도 제가 알아본 바로는 전 세계에 단 한 곳도 없었습니다. 따라서 사용하는 물에 따라 같은 브랜드의 맥주 맛이 달라질 수 있다는 결론을 제멋대로 도출할 수 있게 됩니다. 더군다나 하이트 전주공장의 품질관리팀장님은 저의 이런 가설에 한줄기 빛과 같은 지원사격을 해주셨습니다.

맥스보을
원액으로 영접하다니...

네덜란드 암스테르담엔 하이네켄 익스피리언스,
아일랜드 더블린엔 기네스 뮤지엄,
대한민국 완주에는 하이트 공장!

맥주의 성지에
오다니...

보리에 싹이 튼 상태를 가리키는 맥아가 우리가 마시는 맥주가 되기 위해서는 멀고 먼 길을 가야 하지만, 핵심은 역시 발효입니다. 그런데 이 발효를 일으키는 미생물의 경우 아무리 조건을 잘 맞추고 관리를 까다롭게 해준다고 해도 언제나 변화무쌍하기 마련이랍니다. 결국 최선의 관리를 하고, 표준적인 재료와 과정을 준수한다고 해도 맛의 차이가 발생할 수밖에 없다는 이야기이지요. 일관된 품질의 상품을 대량 생산해서 공급해야 하는 업체 입장에서는 사뭇 골치 아픈 문제일 수도 있지만, 맥주 맛이 달라짐으로 인해 도리어 재미있는 결과가 나타나는지도 모르겠습니다.

자, 이제 솔직한 이야기를 해보겠습니다. 도대체 우리나라 맥주는 왜 이렇게 맛이 없는 걸까요? 수입 맥주와 비교했을 때 밍밍하고 심심한 맛이 나는데, 이 역시 단지 기분 탓일까요? 맥주가 소비자의 입안에서 "맛있다!"는 느낌을 주기 위해서는 일단 맥주의 재료 자체가 훌륭해야 할 것입니다. 좋지 않은 재료로 성의 없이 만들어진 맥주가 맛있기란 매일 게임만 하던 고등학생이 시험에서 만점을 받는 것만큼 어려운 일입니다. 그렇다면 우리나라에서 생산하는 맥주는 모두 엉터리 재료로, 말 그대로 대충 양조된 맥주일까요?

제가 이번에 공장 방문을 통해 알게 된 것은 재료와 제조도 중요하지만, 유통과정이 맥주 맛에 상당한 영향을 준다는 사실입니다. 사실 누구나 짐작할 만 하지만, 딱히 주목하지 않았던 부분이 아닐까 싶습니다. 살균 과정을 거쳐 병과 캔에 들어간 맥주이더라도 직사광선이나 급격한 온도변화를 겪게 되면 어쩔 수 없이 맛의 변화가 일어납니다. 하지만 이런 불가피한 상황을 충분히 참

작하더라도 제조사에게 면죄부를 줄 수는 없습니다. 소비자의 목을 차갑게 타고 넘어가는 그 순간까지 맥주의 품질을 유지해야 하는 책임은 결국 생산자에게 있으니까요. 함께 이야기를 나누었던 유통담당자도 이 부분에 대해 상당한 아쉬움을 나타내시더군요. 심지어 사석에서 지인들과 어울리며 자사 맥주를 마시면, 그 맛을 주의 깊게 음미하신답니다. 그리고 맥주 맛이 기준에 미치지 못하는 경우, 업소에 있는 재고를 모두 소진하기 위해 애쓰신다더군요. 품질이 떨어지는 맥주를 다른 소비자들이 마시고 실망하는 것보다는 고생을 하더라도 본인이 직접 해결하는 게 낫다는 판단이겠지요? 맥주 회사 유통담당자가 보여 줄 법한 호연지기이긴 합니다만, 어쩐지 마음 한구석이 아련해집니다.

유통과정 상의 문제도 있지만, 우리나라에서 생산하는 맥주 대부분이 라거 계열이어서 천편일률적인 맛이란 점도 부인하기 어려운 진실입니다. 무더운 여름날, 등산이나 운동으로 갈증이 폭증하는 시점에나 어울릴법한, 청량감과 탄산이 강조된 맥주만이 시장의 지배자로 군림하고 있는 꼴이지요. 이제 '시원한 청량감'이나 '부드러운 목넘김' 같은 식상한 표현은 그리 매력적이지 않습니다. 그리고 더 이상 맥주를 구성하는 맛을 서너 가지 명확한 표현들로 요약할 수는 없을 것입니다. 여러분도 구수함과 쌉쌀함, 묵직함과 은근함이 조화롭게 노래하는 멋진 하모니를 듣고 싶으실 겁니다. 꼭 에일이나 스타우트가 아니어도, 바이젠이 아니어도 좋습니다. 라거로도 충분히 다른 맥주 맛이 가능하지 않을까요?

다양성에 있어 우리나라 맥주는 갈 길이 멀다는 것이 맥주 애호가들의 일반적인 평가입니다. 아직 시장 상황이 충분히 무르익지 않아서 그런 것일까요? 그 종류와 다양성이 부족하다는 지적역시 우리나라 맥주가 지닌 숙명적 오명이 아닌가 싶습니다. "우리 아이는 머리는 좋은 데 노력을 안 한다."는 말은 자식 가진 어머니의 단골 레퍼토리 중 하나입니다. 자녀의 자존심을 지키는 한편, 본인의 자존감을 잃지 않으려는 어머니들의 노력에도 불구하고 이 이야기의 핵심은 아이가 머리가 좋다는 검증 불가능한 사실이 아니라, 노력을 게을리해서 결과적으로 공부를 못 한다는 불편한 진실입니다. 우리나라 맥주에도 적용할만한 이야기가 아닐까싶습니다.

맥주 회사들이나 업계종사자들은 우리나라의 맥주 양조 기술은 세계적인 수준이며, '마음만 먹으면' 다양한 맥주를 생산해 시장에 내놓을 충분한 설비와 노하우를 확보하고 있다고 주장합니다. 그렇다면 부디 그렇게 해주시길 부탁합니다. 이제 머리만 믿고 공부 안 하는 옆집 영철이의 전철을 더는 밟지 않으시길 간곡히 부탁합니다. 전 세계적으로 라거 맥주의 시장점유율이 에일 맥주보다 훨씬 높은 것은 사실입니다. 그렇다고 우리나라처럼 '맥주=라거'의 공식이 진실로 통용되는 나라는 그리 많지 않습니다. 한국 소비자는 부드럽고 청량감 넘치는 라거만을 선호한다는 믿음을 과감히 버리고, 다양하고 색다른 맥주를 개발하고 소개하는 노력이 절실히 요청되는 때가 분명합니다. 아무리 맛있는 음식이라도 삼시 세끼, 일주일 내내 먹으면 질리기 마련이니까요.

맥주 공장을 방문해서 그곳에서 일하는 전문가들과 이야기를 나눌 기회가 누구에게나 주어지는 행운은 아닙니다. 그분들이 보여준 열정과 노력 그리고 맥주에 대한 애정에 저 역시 깊은 감명을 받았습니다. 타협할 수 없는, 이상과 시장 상황이라는 현실 사이에서 갈등하는 모습을 얼핏 엿본 듯하여 한편으론 공감과 안도감이, 다른 한편으로는 아쉬움이 들었습니다.

예전에는 소시지와 단무지만 넣은 단출한 김밥도 충분히 맛있었습니다. 하지만 이제 참치, 불고기 그리고 돈가스까지 김밥을 만들 때 사용하는 재료가 정말로 다양해졌고, 각자의 취향에 따라 골라 먹는 재미를 만끽하고 있습니다. 맥주도 비슷한 길을 가게 되지 않을까요? 비록 지금까지는 천편일률적인 라거 맥주에 길들어져 왔지만 다양한 맥주를 열렬히 원하는 소비자가, 맥주 애호가들이 늘어남에 따라 더 다양하고 맛있는 맥주의 세계가 펼쳐지리라 기대와 희망을 함께 가져봅니다. 그렇다고 돈가스맛 라거나, 불고기맛 에일은 곤란하겠지요?

그냥 미친척하고
이것저것 만들면
왜 안 되는건지...

세계맥주
탐방기

세계
맥주에
관한

07

가지
이야기

거품이 꺼지니
새로운 거품이
피어나네 :
일본의 발포주

He was a wise man who
invented beer.
- Plato

맥주를 발명한
사람이야말로 진정
지혜로운 사람이었다.
- 플라톤

술을 만드는 가장 기본적인 재료는 물과 곡물입니다. 그리고 길고 긴 술의 역사와 견주었을 때, 비교적 최근에서야 술의 발효를 일으키는 미생물의 존재와 성격이 분명히 밝혀졌습니다. 그러니 술을 만드는 기본재료에서 미생물을 살짝 빼더라도 그리 서운한 일이 되진 않을 겁니다. 한편으로 좀 더 사용이 쉽고 마시기 좋은 물과 그렇지 못 한 물의 구분은 있을지언정, 물이 너무 귀해 술을 빚지 못했다는 기록은 거의 없습니다. 그러니 물 자체가 양조에 결정적 영향을 미친 것 같진 않습니다. 그렇다면 역시 가장 중요한 재료는 곡물이겠지요? 밀이든, 보리든 혹은 쌀이든, 곡물이 의식주의 한 축을 담당하는 인류의 생존과 직결되는 양식이라는 사실엔 의문의 여지가 없습니다. 하지만 이렇게 소중한 곡물을 그깟 술을 빚는 데 낭비하는 것은 사회 전체로 봤을 때 그리 경제적이지도 바람직하지도 않은 문화였습니다. 그런데도 술과 관련된 신화와 민담 그리고 역사적 기록과 문학 작품이 끊임없이 등장하는 것을 보면 사람들이 술을 어지간히 좋아하긴 하나 봅니다.

"넌 밥만 먹고 사니?"라는 말을 떠올려보면 인류의 이런 모습도 쉽게 이해가 됩니다. 당장 식량 사정이 아무리 어렵다 해도 잠시의 여유를 즐기며 주위 사람들과 흥겨운 시간을 가지기 위해 술은 반드시 필요했던 것이죠. 또 한편으로는 왕이나 귀족 같은 당대의 위정자들이 자신의 업적과 부를 과시하기 위해 양조를 장려했던 때도 있었습니다. "우리는 빵만 먹지 않고 남는 곡물로 이렇게 술도 만들어 먹는다!"라고 자랑스럽게 외치는 셈이지요. 꽤 의기양양했을 것 같습니다.

1910년대부터 20여 년간 효력을 발휘한 '미국의 금주령'은 모든 술의 양조와 유통, 수출입을 금지했던 강력한 법률이었습니다.

이 법은 당시 미국사회의 주류를 이뤘던 청교도주의와 기독교사상에 바탕을 둔 것이었습니다. 사실 이런 규제 덕분에 알 카포네 Al Capone 같은 전설적인 갱 두목이 활개치는, 예상치 못한 부작용이 나타나기도 했습니다. 또한 몰트와 홉 그리고 물 이외에는 어떤 다른 재료도 맥주 양조에 사용하지 못하도록 한 '독일의 맥주순수령' 역시 무섭기는 마찬가지였습니다. 언뜻 맥주의 전통과 순수함을 지키고자 하는 노력으로 비치지만, 한편으로는 독일의 통일과정에서 특정 지역의 몇몇 양조장들의 독점을 지탱해주는 근거가 되기도 했으니까요. 이처럼 술은 그 사회가 지닌 문화적/경제적 상황을 여실히 드러내 보여줍니다.

그런데 이 와중에 재미있는 현상 하나가 나타납니다. 바로 '발포주'라고 하는 독특한 맥주의 등장입니다. 발포주? 이름마저 낯선 이 녀석은 대체 누구일까요? 아시다시피 맥주는 기본적으로 물과 맥아 그리고 홉을 재료로 해서 만들어집니다. 여기에 쌀이나 밀이 첨가되기도 하고, 코리앤더 Coriander 같은 독특한 향신료가 추가되기도 하지요. 그런데 일본에서는 맥아의 함량이 67% 이하인 주류에는 맥주, 일본식으로 하자면 '비이루'라는 명칭을 사용할 수 없습니다. 그리고 일본 정부는 맥아의 함량에 따라 주세를 부과하는 방식을 택하고 있기 때문에 맥아의 비율이 높아질수록 재료비가 상승할 뿐만 아니라, 더불어 그에 따른 세금 또한 가파르게 상승하게 되지요. 따라서 맥아를 일정 비율 이상 사용한 일반적인 맥주와 이와 구별되는 새로운 형태의 주류가 탄생하게 되는데 그것이 바로 발포주입니다.

그렇다면 거품경제 붕괴와 발포주 사이에는 어떤 관계가 있

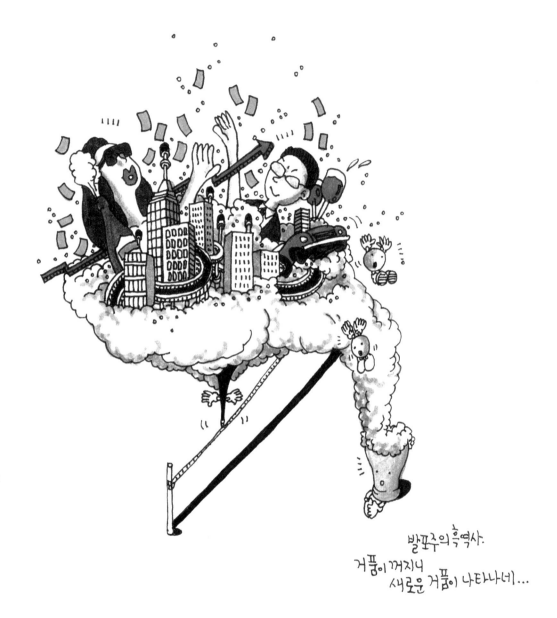

발포주의 흑역사.
거품이 꺼지니
새로운 거품이 나타나네...

을까요? 이미 눈치채셨겠지만, 발포주는 가격이 쌉니다. 맥주보다 평균 약 60% 정도의 가격이면 발포주를 살 수 있으니까 가격적인 매력이 충분합니다. 호황이 물거품처럼 사라지고 나서 발포주가 큰 인기를 얻게 된 것도 역시 싼 가격 때문이었습니다. 재료비와 세금을 아껴서 가격을 맞췄지만, 막상 장사해서 남기는 이윤은 맥주와 비슷하므로 대형 맥주 회사들이 앞다투어 발포주 시장에 뛰어들게 됩니다.

일본의 편의점이나 마트에 가보면 맥주와 발포주가 진열된 공간의 크기가 거의 비슷합니다. 심지어 종류로만 따지면 발포주가 더 많다는 생각이 들 정도이지요. 그럼 과연 맛은 어떨까요? 보리가 적게 들어갔으니 당연히 맛이 없을까요? 발포주의 기준이 맥아 함량 67% 이하로 정해져 있긴 하지만, 세법 등의 이유로 실제로 제조사가 택하고 있는 비중은 약 25% 미만으로 알려졌습니다. 이렇다 보니 쌀, 옥수수, 감자, 전분 그리고 설탕 등이 나머지 부분을 채우게 되는 셈이지요.

발포주가 산란기 연어떼처럼 시장에 몰려들던 90년대 초반만 해도 맛이 없다는 평가가 지배적이었습니다. 그렇지만 그것이 반드시 맥아 함량이 떨어지기 때문만은 아니었습니다. 새로운 주조 방식에 따른 적절한 공법을 찾지 못했던 데다가, 일반적인 맥주에 익숙한 사람들의 입맛이 아직 적응을 못 한 탓도 있었으니까요. 최근에는 전통적인 맥주와 겨룰 만한 경쟁력 있는 맛을 자랑하는 발포주도 여럿 등장했습니다.

사실 우리나라에서 양조 되는 맥주들도 이른바 '올 몰트$^{All malt}$'를 주창하는 일부 제품을 제외하면 맥아 함량 60% 안팎의 혼합 맥주인 것이 사실입니다. 또한 명품 맥주로 전 세계 맥주 애호가 사이에서 열렬한 지지를 받고 있는 트라피스트 맥주$^{Trappist Ale}$ 역시 일본에서는 발포주라는 이름을 달고 팔리고 있습니다. 벨기에의 시메이Chimay나, 네덜란드의 라트라페$^{La Trappe}$ 등이 그 예라 할 수 있습니다. 다시 말해서 맥아 이외의 다른 재료가 사용되었기 때문에 반드시 저급한 술이 되는 것은 아니라는 이야기입니다.

맥주 : 오소독스한 매력

발포주 : 칠렐레 팔렐레
맥주인 듯 맥주아닌
자기부정적인 매력

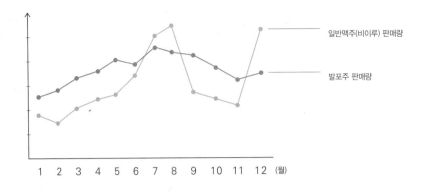

일반맥주(비이루) 판매량

발포주 판매량

1 2 3 4 5 6 7 8 9 10 11 12 (월)

출처 | 2012년 일본 정부 산하 총무청 통계국

위 표는 2012년, 일본 정부 산하 총무청 통계국에서 내놓은 맥주 및 발포주 판매량 현황입니다. 여기에서 흥미로운 사실은 1년 내내 발포주 판매량이 많지만, 7~8월과 12월에는 유독 맥주 소비가 급격히 늘어난다는 점입니다. 정부 측 분석으로는 선물세트의 판매 등이 늘어서라고 하지만, 한 사람씩 만나서 조사한 것이 아니므로 어차피 하나의 추측이라고 봐야겠지요. 이 자료는 발포주가 일본에서 사람들에게 어떤 대접을 받고 있는지 보여줍니다.

어떤 사람들이 무슨 이유로 발포주를 구매할까요? 우선 가족, 특히 부인의 눈치를 봐야 하는 기혼 남성을 떠올리게 됩니다. 다음으로는 미혼이지만 절약과 근검에 의외의 관심을 지닌 싱글족이겠지요. 끝으로 진정한 주당으로서 맥주를 자주 사 마시기에 경제적 부담을 느끼는 사람들입니다.

다시 도표로 돌아가 보겠습니다. 여름철과 연말에 맥주 소비량이 느는 것은 새로운 소비층이 반짝 유입되거나, 계절적 요인이 작용하기 때문일 것입니다. 발포주를 즐겨 마시던 사람들은 여느 때와 마찬가지로 계속 마시고 있습니다. 그런데 무더운 여름철을 맞아 평소에는 맥주를 자주 마시지 않던 사람들이 맥주를 마시기 시작합니다. 이런 사람들은 "어차피 자주 마시는 것도 아닌데, 구태여 발포주를 마실 필요가 있을까?"라고 생각하겠지요. 그리고 연말에는 일본에서도 모임이나 회식의 빈도가 잦아집니다. 이런 경우에는 굳이 가격에 구애받을 필요가 없어지니 역시 발포주보다는 일반맥주를 선택하는 것이 일반적이겠지요. 더구나 회사가 비용을 부담하는 회식 자리에서 발포주를 선택하는 경우는 거의 없다고 합니다. 그러니까 삼겹살이 아무리 맛있다 해도 점잖은 자리이거나, 내 지갑을 열지 않아도 되는 상황에선 한우 꽃등심을 시키는 우리네 정서와 비슷한 셈입니다.

'금주법'이나 '맥주순수령'이 뜻하지 않은 부작용을 낳았던 것과 달리 발포주는 지금껏 딱히 부정적인 결과를 보여주지는 않았습니다. 술이 그 사회의 사회경제적 여건과 문화적 가치관을 보여준다고 보았을 때, 발포주의 인기는 일본을 들여다볼 수 있는 하나의 창처럼 보입니다.

일반맥주와 발포주를 서너 종류 테이블 위에 올려놓고 친구와 함께 블라인드 테스트를 해보는 것도 재미있는 경험이 될 것 같습니다. "과연 절대 미각의 소유자는 누가 될 것인가?" 이쯤 되면 '히든 싱어'가 아닌 '히든 비어'를 찾아내는 열띤 승부가 되지 않을까요?

반듯한 모범생의
고민? :
독일의
맥주순수령

**Give me a woman who
loves beer and I will
conquer the world.
- Kaiser Wilhelm**

**나에게 맥주를 사랑하는
여인을 달라, 그러면 나는
세상을 정복할 것이다.
- 빌헴름 황제,**
프러시아의 마지막 황제

'맥주'라는 말을 들었을 때 사람들의 머릿속에 가장 먼저 떠오르는 것은 과연 무엇일까요? 3~40대의 직장인이라면 이른바 '국민 음식'으로 자리 잡은 '치맥'을 떠올릴 테고, 열혈 야구팬이라면 경기장에서 맛본, 시원한 맥주의 짜릿함을 추억할 것입니다. 그리고 조금 '놀아 본' 분이라면 고등학교 수학여행에서 선생님 몰래 한밤중에 마시던 맥주를 회상하며 미소 지을지도 모르겠습니다. 하지만 이런저런 기억의 단상들을 한꺼풀 걷어내고 나면, 대부분 사람들이 느끼기에 맥주와 가장 밀접하게 연관된 대상은 아마도 독일이라는 나라일 것입니다.

독일이 전 세계에서 가장 많은 맥주를 생산하는 나라이기 때문일까요? 물론 그렇지는 않습니다. 짐작하시다시피 요즘 양으로 겨루는 승부에서 중국을 넘어설 수 있는 단일 국가는 지구 상에 없으니까요. 상대적으로 적은 인구 때문에 맥주 생산량은 중국에 밀렸지만, 적어도 1인당 맥주 소비량에서는 독일이 1등을 차지하지 않을까요? 실망스럽게도 이 부문의 우승자 역시 독일이 아닌, 이웃 나라 체코입니다. 그렇다면 독일이 사람들의 생각 속에서나마 세계 맥주의 중심이라 여겨지게 된 배경은 무엇일까요? 전문가마다 의견이 분분하지만, 이른바 맥주순수령Reinheitsgebot이라고 하는 독일 고유의 전통이 큰 역할을 했으리라 짐작해봅니다.

맥주순수령을 영어로는 'German Beer Purity Law'라고 표현하기도 하는데요. 이 법령에 따르면 맥주에는 물과 맥아 그리고 홉 이외에 그 어떤 다른 재료도 첨가할 수 없습니다. 그야말로 순수함을 지향한다고 할 수 있겠지요. 맥주순수령의 기원은 멀리 거슬러 올라가면 16세기, 조금 가깝게 잡으면 19세기 정도로 추정하

고 있습니다. 이를 바탕으로 독일 맥주는 불순물이 가미되지 않은 순수함과 타협을 모르는 전통으로 무장한 맥주의 원형, 맥주의 이상향, 나아가 맥주의 이데아로 등극하게 됩니다. 어떤 사람에게는 맥주순수령이 다소 강박적이라 느껴질 수도 있을 것입니다. 하지만 순수와 전통이라는 명분 앞에 선뜻 반론을 펼치기가 쉽지 않습니다. 심지어 오늘날까지도 맥주순수령이 위세를 떨치고 있는 것으로 보아 그 위상은 여전한 것 같습니다.

16세기에 등장한 것으로 보이는 맥주순수령이 처음부터 독일 맥주의 황금빛 전설은 아니었습니다. 한국 전쟁이 끝난 뒤, 심각한

* 맥주순수령 공식 : 맥주 = 물 + 맥아 + 홉... 끝! *

식량 부족으로 고통받을 때 정부가 나서서 쌀로 막걸리 빚는 것을 금지 한 것처럼 말입니다. 쌀밥 한 그릇 먹는 게 아이들의 소원이었던 당시 우리나라의 상황을 생각해보면 수긍이 가는 대목입니다. 마찬가지로 밀을 주식으로 했던 독일에서도 맥주 양조에 보리와 함께 밀이나 호밀 등을 활용하는 방식을 탐탁치 않게 여기던 이들이 있었습니다. 표면적으로는 맥주라는 이름에 걸맞은 재료를 사용하도록 강제하는 규정이었지만, 실질적으로는 제대로 된 한끼 식사가 아쉬웠던 시절에 등장한 나름의 묘안인 셈입니다. 식량자원으로서의 가치가 상대적으로 더 높았던 밀과 호밀을 빵집이 아닌, 술집에서 사용하게 할 수 없는 노릇이었던 것이지요.

이후 맥주순수령이 다시 한번 대중의 관심을 끌게 된 것은 19세기 후반, 비스마르크Otto Von Bismarck가 주도한 통일 독일의 탄생 과정에서였습니다. 맥주순수령의 발원지라 할 수 있는 바바리아Bavaria지방이 맥주순수령의 전국적인 확대를 통일의 조건으로 내걸었기 때문이지요. 물론 이때도 맥주의 순결함과 유구한 전통이 전면에 등장했지만, 오랜 세월 맥주순수령을 지키며 잔뼈가 굵은 바바리아 지역 맥주 업자들의 속내는 조금 달랐습니다. 맥주순수령에 따른 제약이 상대적으로 약했던 독일 내 다른 지역에서는 밀이나 쌀 등이 섞인 맥주가 엄연히 생산되고 있었기 때문에 바바리아 지역 업자들은 이를 경계했던 것이지요. 세월이 흘러 1988년, 유럽재판소의 결정으로 맥주순수령이 철폐되는 듯했지만, 이는 독일 이외의 지역에서 생산된 수입 맥주에 해당할 뿐이었습니다. 오늘날에도 독일 내에서 양조 되는 맥주에 '맥주Das Bier'라는 이름을 달기 위해서는 맥주순수령을 지켜야만 합니다. 참으로 끈질기고도 집요하지요?

출생의 비밀이 어떠했든지 간에 맥주순수령은 분명 독일 맥주의 눈부신 성장과 세계적 인기에 지대한 공헌을 해왔습니다. 다양한 재료를 자유롭게 사용할 수 없기 때문에 도리어 원료의 선택과 양조 과정에 있어서 발전과 혁신을 꾀할 수밖에 없는 환경이 조성되었고, 얄팍한 꼼수보다는 우직한 장인정신이 빛을 발할 수 있는 계기가 마련되었습니다. 특히 20세기 이후 생산비를 아끼기 위해 여러 가지 첨가물을 넣어 대량으로 생산된, 이른바 대중적인 맥주들과 견주었을 때, 독일 맥주는 그 맛과 깊이에 있어서 특별한 위치를 차지하게 됩니다. 그리고 소비자의 입장에서도 맥주계의 모범생인 독일 맥주는 무난하지만, 안전한 선택지로 자리 잡았습니다. 소개팅할 때는 화려한 외모나 독특한 개성이 매력으로 다가오지만, 선을 볼 때는 역시 어른들이 말씀하시는 번듯한 집안과 안정적인 직장이 먼저 눈에 들어오기 마련이지요. 그렇다면 독일 맥주는 맥주계의 '엄친아'쯤 되는 게 아닐까요?

하지만 물과 맥아, 홉 이외의 다양한 재료를 활용해 탁월한 맥주 맛을 이끌어냈던 유수의 양조장들이 맥주순수령의 강력한 힘 앞에 문을 닫아야만 했던 것도 사실입니다. 이 때문에 맥주순수령은 다양성을 저해하는 악습으로 비판받기도 했습니다. 예를 들어 코리앤더 열매와 오렌지 껍질 등이 들어가 독특한 풍미가 일품인 벨기에 맥주 호가든은 독일에서는 감히 꿈도 꿀 수 없는 달콤함인 것입니다. 집안 좋고, 학벌 좋고, 매너도 좋은데, 이상하게 여러 번 보고 싶지는 않은 지루한 맞선남 스타일이 혹시 독일 맥주가 아닐까 의심의 눈초리를 보내봅니다.

학교에서 선생님 말씀 잘 듣고 학업성적도 좋으면서, 운동까지 잘 하는 학생들이 더러 있습니다. 대개 친구들의 질투와 부러움을 한몸에 받지만, 그닥 인기가 없는 경우도 많지요. 너무 잘나서 본의 아니게 사람들에게서 멀어지는 게 아닐까 싶습니다. 맥주순수령을 통해 빛나는 전통과 세계적 인기를 거머쥐게 된 독일 맥주는 분명 비호감 모범생은 아닙니다. 거만하거나 으스대는 성격은 확실히 아니니까요. 다만 수업 시간에 가끔 졸기도 하고, 친구들과 어울려 당구장에서 허송세월하던 껄렁한 모습의 전교 1등 친구가 보고 싶을 때도 있는가 봅니다. 늘 반듯하기만 하면 조금 지루해 보이기도 하니까요.

우리나라 맥주의 탄생과 발전 : 한국 맥주의 역사

> ❝ You can't be a real
> country unless you have
> a beer and an airline -
> it helps if you have some
> kind of football team, or
> some nuclear weapons,
> but in the very least
> you need a beer.”
> - Frank Zappa ❞

> ❝ 고유한 맥주와 항공사가
> 없다면 그 나라는 진정한
> 국가라 할 수 없다.
> 축구팀이나 핵무기 따위가
> 도움이 될 수도 있을 것이다.
> 하지만 백 번 양보하더라도
> 맥주는 반드시 필요하다.
> - 프랭크 자파,
> 미국의 기타리스트 겸 영화감독 ❞

한국인의 특성을 꼽을 때 흔히들 음주가무를 좋아한다고 합니다. 워낙 자주 들어본 이야기인지라 과연 사실인지 아닌지 따져 볼 필요도 못 느낄 정도이지요. 설사 사실 여부를 가리려 해도 뾰족한 방법이 떠오르지 않습니다. 빌보드차트나 올림픽처럼 '음주가무 즐기기'를 놓고 순위를 겨루지는 않으니까요. 다만 외국에 나가거나, 우리나라에 들어와 있는 외국인 친구를 만나보면 이런 평가가 나름대로 설득력이 있다는 생각은 듭니다.

싫든 좋든 우리네 회사나 각종 모임에는 반드시 회식이 따라오기 마련입니다. 부장님의 잔소리가 아무리 싫어도, 돌아가는 소주잔이 진정 부담스러워도 한 해에 몇 번은 도무지 피해갈 수 없는 애증의 그 이름 회식! 한우에 소주든, 파전에 동동주든, 치킨에 맥주든 혹은 조금 '진취적으로' 파스타에 와인이든, 결국 방점은 후자에 찍히기 마련이지요. 그렇습니다. 역시 뭘 먹느냐보다, 뭘 마시느냐가 더 중요합니다. 또 분위기가 좀 무르익었다 치면 자리를 옮겨 노래방으로 이동합니다. 예전에는 흥에 겨워 이곳에서도 맥주를 마시는 게 기본 선택지였습니다. 노래와 춤이 있는 곳에, 맥주가 함께 있는 것은 너무나도 당연한 일 아니겠습니까?

이런 단편적인 모습만으로 음주가무에 대한 '애정지수'를 정확하게 계량화할 순 없겠지만, 어차피 우리가 스스로 어떻게 느끼느냐가 더 중요한 문제이니 평가는 각자의 몫으로 오롯이 남겨두기로 하겠습니다.

그렇다면 우리에게 맥주라는 술은 어떤 의미일까요? 우리나라 맥주의 시작과 그 성장은 어떤 모습이었을까요? 막걸리나 소주처럼 이 땅에서 태어나 자라온 다른 술과는 사뭇 다른 성장 과정

이 있으리라 충분히 짐작되실 겁니다. 지금부터 주말 드라마만큼이나 흥미진진한 우리나라 맥주, 그 출생의 비밀을 한 번 파헤쳐 보도록 하겠습니다.

사실 맥주라는 문물이 우리나라에 들어온 것은 그리 오래 전 일이 아닙니다. 19세기 후반, 개항과 함께 서양 문화가 본격적으로 유입되었고, 우리보다 조금 앞서 근대적 제도와 문물을 받아들인 일본의 소비재와 상품이 상륙하게 됩니다. 그렇다고 처음부터 일반인이 자유롭게 맥주를 사서 마실 수 있었던 것은 아닙니다. 당시만 해도 맥주는 현재의 고급스러운 코냑이나 위스키와 견줄

왠지 가슴이 뭉클한 건
대한민국 덕분일까
아님 아까 마신
맥주 때문일까

만큼 고급 주류였고, 상류층의 연회 자리에서나 간간이 만날 수 있었다고 합니다. 1883년, 우리나라와 일본이 통상조약을 맺고 연회를 벌이는 장면이 그려진 그림이 있는데, 아마도 이런 자리에서만 맥주잔을 부딪히지 않았을까요? 그런 의미에서 오늘날 맥주 애호가들은 시대를 잘 타고난 것에 감사해야 할지도 모르겠습니다. 물론 저를 포함해서 말이죠.

일본의 맥주 회사 기린Kirin에 의해 우리 땅에 최초의 맥주 양조장이 문을 연 것은 1908년의 일입니다. 이곳에서 생산된 소량의 맥주는 대개 일본 거류민들에 의해 소비되었지만, 본격적으로 우리나라 대중이 맥주를 접하기 시작한 것 역시 이 무렵이었다고 봐야 할 것 같습니다. 그러다가 식민지 시대인 1933년에 이 땅에도 비로소 제대로 된 대형 맥주 공장이 들어서게 되는데, 삿뽀로 맥주 계열의 조선 맥주와 소화기린 맥주가 바로 그것이었습니다. 우리가 마트나 편의점에서 쉽게 볼 수 있는 삿뽀로 맥주와 기린 맥주가 한 때 우리나라에서 양조 되었다는 사실은 사뭇 묘한 감정을 불러일으킵니다. 또한 우리 손으로 최초의 맥주 양조장을 짓지 못했다는 사실은 맥주를 사랑하는 사람으로서 무척 가슴 아픈 일이 아닐 수 없습니다.

이후 해방과 한국 전쟁이라는 격동기를 거친 뒤, 일제가 남기고 간 재산을 처리하는 과정에서 조선 맥주와 소화기린 맥주는 정부에 의해 각각 민간의 손에 넘어가게 되고 조선과 동양, 양대 맥주 회사가 이후 시장을 양분하게 됩니다. '조선 맥주'는 '크라운'이라는 상표로 널리 알려지게 되었고, '동양 맥주', 즉 'Oriental Breweries'에서 내놓은 맥주 브랜드가 바로 'OB 맥주'입니다. 맞습니다. 한국인이라면 누구에게나 친숙한 바로 그 맥주입니다.

6~70년대를 거치면서 맥주는 우리 사회에서 빼놓을 수 없는 한자리를 차지하게 됩니다. 우리나라 옛날 영화나 드라마를 보면, 로맨틱한 장면에서 남녀가 마시는 술은 대개 맥주라는 사실을 금세 알게 됩니다. 동시대의 미국이나 유럽 영화였다면 당연히 샴페인이 등장했을 테고, 요즈음 우리나라 드라마라면 와인이 더 어울릴법한 그런 장면에서 말이지요. 당시만 해도 맥주는 꽤 낭만적인 술로 여겨졌던 모양입니다. 하지만 절대량으로 따져봤을 때, 이 역시 찻잔 속의 태풍이었습니다. 70년대까지만 해도 술 소비량의 대부분을 탁주, 그러니까 막걸리가 차지하고 있었기 때문입니다.

1973년 5월 11일 자 동아일보 기사를 살펴보겠습니다. 기사 첫머리에는 술 소비량의 7~8할이 탁주라는 설명이 나오고, 후반 부에 맥주에 대한 이야기가 나옵니다.

"(맥주는) 곡식만을 원료로 쓰는 유일한 술이며 한때 합성 맥주인 '다이아'도 나왔으나 경쟁에서 탈락하고, 지금은 'OB'와 '크라운'만이 나온다. 3개월이 걸리는 '하면발효법'을 써서 만들며, 생맥주는 발효 저장 후 병에 담기 전의 것을 말한다. 따라서 각종 효모가 살아있어 영양이 많고 맛도 병맥주보다 낫지만, 살균이 안돼 있어 변질 우려가 많다. 시중에 나도는 미제 캔맥주는 '상면발효법'을 써 한 달 만에 숙성시킨 후 설탕 등 인공감미료를 섞은 것으로 국산보다는 질이 낮은 것이다. 주원료인 호프와 맥아를 수입

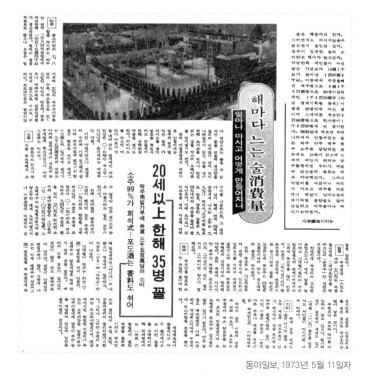

동아일보, 1973년 5월 11일자

대한민국 대표 맥주
대한민국 스타일!!
(100% 몰트 결코 아님).

하는 탓도 있으나, 원가책정이 높은 데다 세금도 많아 좋은 줄 알
면서도 서민들이 마시기엔 너무 비싸다." (동아일보, 1973년 5월
11일자 발췌)

이 기사의 내용 중 흥미로운 것은 '상면발효'로 만드는 에일
맥주에 대한 저평가입니다. 당시는 물론 지금도 우리나라 맥주의
대세를 이루고 있는 라거 맥주보다 '질이 낮은 것'이라고 자신 있
게 지적하고 있는데, 당시 국내에서 '나돌던' 미제 캔맥주가 과연
어떤 종류였는지 사뭇 궁금해집니다. 또한 가격이 비싸 서민들이

마시기는 무리였다는 점도 눈 여겨 볼만합니다. 사실 맥주가 대중적인 술로 자리 잡게 된 것은 1988년 서울올림픽을 전후한 80년대 후반이라는 것이 일반적인 평가입니다. 이 땅에 발을 디딘 지 거의 한 세기가 지나서야 비로소 제 자리를 잡은 셈입니다.

이후 90년대 들어 만년 2인자였던 조선 맥주가 천연암반수를 앞세운 '하이트'를 출시하면서 절대 강자 'OB'의 입지가 흔들리게 됩니다. 그리고 전통의 소주 명가 진로가 '카스'를 내놓으면서 이른바 '맥주 삼국지'가 펼쳐지는 듯했으나, '카스'가 'OB'의 품에 안기면서 국내 맥주 시장의 판도는 다시 양강 구도로 재편되어 오늘날에 이르게 됩니다.

위스키나 와인을 만들지 않는, 혹은 만들지 못하는 나라는 많습니다. 우리나라 역시 위스키는 전적으로 수입에 의존하고 있으니까요. 하지만 전 세계 어디를 가든 현지에서 생산한 독특한 개성의 맥주를 만나볼 수 있습니다. 비록 재료의 상당 부분을 수입에 의존한다 해도 물까지 외국에서 들여오는 경우는 없습니다. 그리고 현지의 문화와 개성이 맥주 양조에 영향을 주리란 점도 쉽게 짐작할 수 있습니다.

"제대로 된 나라가 되려면, 제대로 된 맥주가 있어야 한다."는 프랭크 자파의 지적은 얼핏 과장처럼 보이기도 합니다만, 자신들만의 고유한 맥주를 한두 가지 정도 갖고 있지 않은 나라가 거의 없는 것으로 보아 자파의 일갈은 꽤 설득력이 있어 보입니다. 그리고 과연 우리나라 맥주는 우리의 개성을 오롯이 보여주는 그럴싸한 작품인지 다시 한번 고민하게 됩니다.

보헤미아의
영혼 :
체코의 필스너

The government will
fall that raises the price
of beer.
– Czech Proverb

맥주 가격을 올리는
정부는 결코 성공할 수
없을 것이다.
– 체코 속담

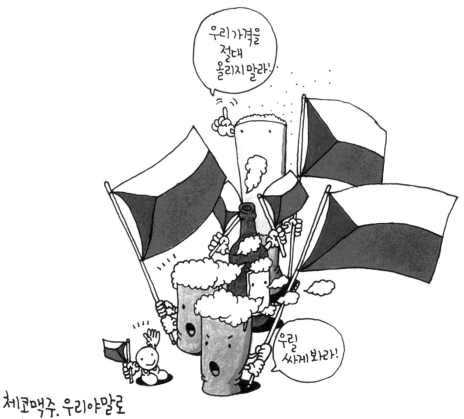

체코맥주. 우리야말로
진짜 애국자지!!

전 세계에서 맥주를 가장 열렬히 사랑하는 나라는 어디일까
요? 1인당 맥주 소비량이 가장 많은 나라는 독일도 영국도 아닌
바로 체코입니다. 2010년을 기준으로 했을 때, 체코의 1인당 연간
맥주 소비량은 132리터로, 2위인 독일을 무려 25리터 차이로 따
돌리고 당당히 1위를 차지했습니다. 우리가 생맥주를 마실 때 흔
히 사용하는 500cc짜리 잔으로 매년 264잔을 마시는 셈이니 대략
하루걸러 한 번꼴로 맥주를 마신다는 계산이 나옵니다. 아일랜드
와 캐나다 그리고 호주가 그 뒤를 잇고, 막상 영국은 저만치 아래
10위권 밖에 위치합니다. 이 정도면 체코 사람들의 맥주 사랑은
적어도 양적인 면에서는, 세계 1위로 공인된 셈입니다. 그렇지만
사랑이라는 게 어디 양으로만 평가할 수 있던가요?

체코를 여행하고 돌아온 사람이라면 누구나 그곳에서 '경험한' 맥주에 관해 이야기합니다. 마시거나 먹어본 맥주가 아닌 경험한 맥주라니 대체 무슨 의미일까요? 체코와 체코인에게 있어 맥주는 단순한 음료가 아닌, 삶에서 분리해낼 수 없는 본질적인 그 무엇이기 때문입니다. 혈관을 타고 황금빛 맥주가 흐르는 사람들의 이야기를 한번 들어보시겠어요?

체코는 크게 보헤미아^{Bohemia}, 모라비아^{Moravia} 그리고 실리시아^{Silesia}의 세 부분으로 나누어집니다. 그리고 체코 맥주의 중심이라 하면 뭐니뭐니해도 보헤미아라 할 수 있지요. 이들 세 지역과 관련해서는 복잡하고 흥미로운 역사와 배경이 있습니다만, 우리는 일단 맥주에만 집중해보도록 하겠습니다.

대략 10세기 말부터 체코 전역의 수도원을 중심으로 맥주 양조가 시작됐다는 기록이 남아있습니다. 그렇지만 우리가 오늘날 마시고 있는 현대적인 의미의 맥주는 18세기 후반 보헤미아 지방의 부트바이스^{Budweis}에서 제조되기 시작했습니다. 공장이 있던 지역의 이름을 그대로 살린 이 맥주의 이름은 부트바이저^{Budweiser}였습니다. 순창고추장이나 전주비빔밥처럼 지명을 활용하는 익숙한 방식의 작명법이지요.

시간이 지나면서 부트바이저는 지역을 대표하는 특산물로 자리 잡게 됩니다. 그런데 이 부트바이저 맥주에는 한 가지 문제점이 있었습니다. 바로 그 탄생과 발전 그리고 운영이 모두 독일인의 손에 달려있었단 점입니다. 맥주에 목숨 거는 체코인에게는 진정 자존심 상하는 일이 아닐 수 없었습니다. 그리하여 19세기 후반, 토착 자본과 기술을 바탕으로 또 다른 부트바이저 공장을 세

워 양조를 시작하게 되는데, 이 맥주가 우리가 흔히 접하게 되는 부트바이저 부드바^{Budweiser Budvar}입니다.

이후 부트바이저 부드바 맥주는 인근 지역은 물론 유럽 전역에서 큰 인기를 끌게 되고, 마침내 북미대륙에까지 진출하게 됩니다. 그런데 이 맥주의 이름 어딘지 모르게 익숙하지 않으신가요? 맥주에 큰 관심이 없는 분들이라면 부트바이저 부드바 같은 명칭이 낯설지도 모릅니다. 하지만 버드와이저^{Budweiser}라면 어떨까요? 미국 국가대표 맥주 버드와이저 말입니다. 좋아하는 맥주로 버드와이저를 꼽는 경우는 못 봤지만, 그렇다고 버드와이저를 모른다는 사람을 만나보지도 못 한 것 같습니다. 버드와이저는 인지도는 높은데, 인기는 그에 미치지 못하는 대표적인 경우가 아닐까 싶습니다. 자주 봐서 익숙하긴 한데, 짜장면이 간절한 날조차도 굳이 찾아가고 싶지 않은 우리 동네 중국집 같은 존재랄까요? 그렇다면 이름의 철자는 같되 그 발음이 다른 체코의 부트바이저와 미국의 버드와이저는 과연 어떤 관계일까요? 아버지가 같은 이복동생일까요, 아니면 흔치 않은 우연의 일치일까요?

버드와이저는 1876년, 미국의 대형 맥주 회사 안호이저-부시^{Anheuser-Busch}에서 생산하였습니다. 이 회사의 공동창업자이기도 한 아돌푸스 부시^{Adolphus Busch}는 친구와 함께 맛있는 맥주를 찾아 유럽 전역을 휘젓고 다녔는데, 체코의 부트바이스에서 꿈에 그리던 이상적인 맥주를 발견하게 됩니다. 비록 부트바이저 부드바 맥주보다 10년가량 앞서 일어난 일이지만, 이미 100년 전 부트바이스에서 시작된 맥주의 전통을 고스란히 가져간 것이니 이 후 복잡한 문제가 발생하지요. 장충동이나 신당동에서 원조 족발과 원조 떡

볶이를 놓고 치열한 신경전을 벌어지는 것과 비슷한 모양새입니다. 다만 이 경우는 그 싸움의 무대가 전 세계이고, 거론되는 돈의 단위가 매우 크다는 점이 다를 뿐이지요. 결국 분쟁은 20세기를 훌쩍 넘어 21세기까지 이어지게 되었고, 2010년을 기준으로 대략적인 합의가 이뤄집니다. 부트바이저 부드바는 유럽에서, 버드와이저는 북아메리카에서 독점적 상표권을 행사한다는 어찌 보면 싱거운 결론에 양측이 합의한 것이지요.

보리 이외에 쌀을 함께 사용하여 부드러움을 강조한 미국의 버드와이저보다, 정통 라거 스타일의 체코판을 훨씬 좋아하긴 합니다만 취향은 각자 다를 수 있습니다. 하지만 기회가 된다면 대서양을 사이에 두고 지금껏 100년 이상 자신의 길을 걸어온 동명이인인 맥주를 함께 마시며 비교해 보는 것도 흥미로운 경험이 될 것 같습니다.

이 정도 이야기만으로도 체코 맥주에 대한 호기심이 잔뜩 커졌으리라 생각합니다만 아라비안 나이트의 셰에라자드^{Shekherazade}처럼 한 가지 이야기를 더 들려드려야 체코 맥주에 대한 이야기를 끝마칠 수 있을 것 같습니다.

부트바이스에서 북쪽으로 약 100킬로미터 떨어진 곳에는 필젠^{Pilsen}이라고 하는 마을이 있는데요. 이곳에서도 역시 훌륭한 라거가 생산됩니다. 대표적인 브랜드로는 필스너 우르켈^{Pilsner Urquell}을 꼽을 수 있습니다. 전통적으로 체코에서는 지역명 뒤에 'er'을 붙여 맥주 이름을 짓곤 했습니다. 부트바이스에서 부트바이저가 나온 것처럼 필젠에서는 필스너가 탄생하게 된 것이지요.

'필스너 우르켈'이라는 대표 브랜드가 있긴 하지만, 사실 필스너는 고유명사이기 이전에 일반명사로 더 잘 알려졌습니다. 19세기 중반까지만 하더라도 보헤미아를 대표하는 맥주는 상면발효를 통해 양조된 이른바 '에일'이었습니다. 우리나라에서도 요즘 들어 에일의 인기가 점차 높아지는 추세라지요? 그런데 탁하고, 텁텁한 데다가 품질마저 들쭉날쭉한 당시의 에일은 큰 인기가 없었던 모양입니다. 심지어 맛없는 맥주에 분개한 시민들이 맥주 통을 내다 버리는 사건까지 벌어지게 됩니다. 사정이 이렇다 보니 필젠의 시의회가 나서서 맥주 맛의 개선에 정성을 쏟게 됩니다. 일종의 시립양조장을 설립하고 독일의 양조전문가를 초빙하는 등 굉장히 적극적인 모습을 보여줍니다. 지방의회가 팔을 걷어붙이고 제대로 된 맥주를 만들겠다고 나선 모습이 우리에겐 조금 낯설게 느껴집니다만, 체코인이 맥주를 얼마나 좋아하는지 가히 짐작할 수 있는 대목입니다. 당시로써는 최첨단이었던 하면발효 기법과 고급 호프 그리고 필젠 지방의 독특한 연수soft water를 적절히 활용한 필스너 우르켈은 1842년 첫선을 보이게 됩니다. 이후 보헤미아를 넘어 체코 전역에서 큰 인기를 끌게 되었고, 비엔나와 파리를 거쳐 유럽 각지에서 폭발적 인기를 구사하게 됩니다.

오늘날 우리가 즐겨 마시는 벡스Beck's나, 크롬바커Krombacher 같은 독일 맥주, 암스텔Amstel과 하이네켄Heineken 등의 네덜란드 맥주, 나아가 벨기에 맥주 스텔라 아르뚜아Stella Artois가 모두 필스너 계열의 라거 맥주입니다. 어떻게 해서든 맛있는 맥주 한번 만들어보겠다고 독일인 전문가의 도움을 빌려 탄생시킨 작은 시골 마을의 맥주가 세계 맥주의 기준이 되었으니 참으로 놀라운 반전이지요?

주변에서 '자유로운 영혼'을 지닌 사람을 보면 "보헤미안 같다"고 합니다. 부트바이스와 필젠 그리고 프라하 같은 보헤미아의 도시들엔 한번도 못 가봤더라도, 왠지 그곳은 자유와 낭만 그리고 예술혼으로 가득 차 있을 것 같습니다. 더구나 프란츠 카프카^{Franz Kafka}와 밀란 쿤데라^{Milan Kundera}와 같은 소설가의 고향이 보헤미아라는 사실까지 알게 되면 어느새 마음은 저 하늘로 두둥실 떠오르지요. 당장 체코에 갈 수 없는 이에게 체코 맥주는, 어쩌면 우리가 상상하고 동경하는 보헤미아를 혀끝에 가져다주는 낭만의 메신저인지도 모릅니다.

체코 남자들이 평생 소중하게 생각하는 세 가지는 여자와 맥주 그리고 신이라는 말이 있습니다. 물론 여자와 맥주의 위치는 상황에 따라서나, 기분에 따라 빈번하게 바뀔 것입니다. 그런데 그 어떤 동유럽 국가보다 탈종교화가 빠르게 진행된 체코에서 이제 신은 아름다운 여자와 맛있는 맥주의 뒤편처럼, 조금은 처연한 위치에 자리잡게 되었습니다. 하지만 "맥주는 신이 우리를 사랑하고, 우리가 행복하길 바란다는 증거"라는 격언에서 알 수 있듯이, 끝내주게 맛있는 맥주를 마시며 즐거워하는 우리를 어딘가에서 보신다면 신도 흐뭇한 미소를 지으시지 않을까요.

사자와 코끼리가 싸우면 누가 이길까? : 태국의 씽과 창

> 〝 Beer, it's the best damn
> drink in the world.
> – Jack Nicholson 〞

> 〝 맥주, 빌어먹을,
> 맥주야 말로
> 지상 최고의 술이지.
> – 잭 니콜슨, 영화배우 〞

흔히 여행은 떠나기 직전까지가 가장 즐겁다고 합니다. 여행지를 선택하고, 교통편을 섭외하는 한편 구체적인 일정을 세우는 과정은 흥분과 설렘으로 가득합니다. 여행 준비는 손품과 눈품만 팔면 되는 일이니 고생과는 거리가 먼 게 당연합니다. 그런데 막상 길을 나서게 되면 낯선 환경과 뜻밖의 사건이 꼬리에 꼬리를 물기 마련이고, 푹신한 '내 방 침대'가 그리워지기 시작합니다. 이쯤 되면 "집 떠나면 고생"이라는 말을 되뇌고 있는 내 모습을 발견하는 건 단지 시간문제일 뿐입니다.

그렇지만 여행만큼 매력적인 일이 과연 또 있을까요? 클래식 음악을 맘껏 즐기기 위해 오스트리아 빈Vienna을 찾든, 요가 수행이나 영적 탐색에 몰두하고자 인도 바라나시Varanasi로 가든, 혹은 카포에이라와 보사노바에 미쳐 브라질 리우Rio de Janeiro로 날아가든, 모든 여행자가 궁극적으로 추구하는 것은 일상의 나로부터 잠시나마 벗어나는 것 아닐까요? 그저 '여기'가 아닌 '저기'에 있다는 것만으로도 새로운 나를 만나는 초자연적인 경험을 할 수 있을 테니까요. 더불어 현지에서만 맛볼 수 있는, 맛있는 맥주가 함께 한다면 더 이상 바랄 게 없을 겁니다.

그런 점에서 태국은 참으로 매력적인 여행지입니다. 5시간 30분이라는 비교적 짧은 비행거리에 위치한 데다가, 유구한 역사 덕분에 볼거리와 놀거리 그리고 먹을거리가 64색 크래욜라 색연필만큼 다채롭습니다. 사실 태국은 맥주만으로도 충분히 매력적인 여행지입니다. 우리는 이곳에서 사자와 코끼리가 주인공으로 나서는, 그 어떤 곳에서도 본 적 없는 굉장한 한판 승부를 지켜볼 수 있습니다. 무에타이Muaythai의 발상지이니만큼 싸움의 격렬함이 대

형님!
식사는 하셨습니까요?

너같은 동생 둔 적 없으셔... 쩝

략 어떠할지는 짐작하실 수 있겠지요? 그렇다면 최후의 승자는 과연 누가 될까요? 사자일까요? 아니면, 코끼리일까요?

사자와 코끼리의 싸움구경에 앞서 잠시 무에타이 이야기를 해보겠습니다. 주로 발을 이용하는 태권도나, 손기술을 발달시킨 권투 그리고 잡기를 위주로 한 유도와는 달리 무에타이는 손과 발, 잡아놓고 때리는 기술 등이 골고루 섞여 있는 태국의 전통 무예입니다. 심지어 팔꿈치나 무릎으로 상대방을 공격하기도 하니 그 파괴력이 무시무시합니다. 방콕 시내에서도 정식 무에타이 경기를 볼 수 있는데, 대표적인 곳으로 랏차담넌 경기장^{Ratcah-damnoen Stadium}이 있습니다.

저녁 시간에 펼쳐지는 경기의 입장권을 구매하고 주변을 서성이다 보면 어느덧 해가 지고 격렬한 열기 속으로 빠져들 준비를 마칩니다. 처음에는 어떤 선수가 더 잘하는지, 누가 이기고 있는지 잘 파악이 되지 않지만, 서너 경기만 지켜보고 나면 대충 감이 옵니다. 게다가 모든 경기에는 일정 금액의 돈을 걸 수 있습니다. 덕분에 1라운드 이후 베팅이 마감되고 나면, 자신이 돈을 건 선수를 응원하는 관중들의 열기로 경기장 안이 후끈 달아오릅니다. 그리고 경기 분위기와 흐름에 맞춰 전통악기를 연주하는 모습 역시 굉장히 인상적입니다. 정신사납기 그지없는 라이브 음악과 아드레날린이 폭발하는 무에타이 경기, 과연 그 조화가 어떨지 궁금하지 않으신가요? 피와 땀에 범벅이 되어 최선을 다해 싸우는 선수들을 보고 있자니 측은한 마음이 들기도 하지만, 온 힘을 다해 멋진 경기를 펼치는 프로 선수들에게는 동정보다는 존경이 더 어울릴 것 같습니다.

자, 그럼 이제 오늘의 메인 경기를 시작하겠습니다. 싱하^{Singha}와 창^{Chang}은 각각 태국을 대표하는 맥주 브랜드입니다. 그런데 사자와 코끼리의 흥미진진한 대결을 보여줄 것 같더니만 결국 또 맥주 얘기로군요? 아직 실망하기엔 이르니 조금만 더 기다려주세요.

우선 사자에 대해 알아보겠습니다. 대개의 외국인이 라틴어 표기법에 따라, 아니면 영어식으로 싱하라고 읽는 Singha의 정확한 발음은 '씽'입니다. 힌두 신화나 태국의 고대 전설에 자주 등장하는 신통한 능력을 지닌 사자이지요. 싱가포르^{Singapore}의 'Sing' 역시 바로 이 사자에서 비롯된 것입니다. 굳이 비교하자면 우리나라 민담에 종종 등장하는 해태와 견줄 수 있을 것 같습니다. 그래서 '비야 씽'의 로고 역시 용맹한 자태를 뽐내는 황금빛 사자입니다. 애써 분류하자면 페일 라거^{Pale Lager}에 속하는 씽은 우리가 맥주 하면 보통 떠올리는 바로 그 맥주입니다. 맑은 황금색을 띠며, 적당한 청량감과 적절한 구수함, 거기에 무난한 쌉쌀함이 더해진 바로 그런 맥주가 씽입니다. 사우나를 방불케 하는 방콕의 무더위를 뚫고 이곳저곳을 구경한 뒤 노천 바에서 들이키는 씽은, 천국은 아니어도 천국의 예고편 정도는 될 것 같습니다. 그렇다고 푸켓이나, 피피의 해변에서 씽을 마시면 별로라는 얘긴 아닙니다. 역시 씽은 깔끔하고 중후한 느낌 때문인지 몰라도 다소 도회적인 느낌이 든다는 것입니다.

코끼리 맥주 '창'은 맥주병과 캔에 그려진, 서로 마주 보고 있는 두 마리 코끼리 덕분에 멀리서도 쉽게 알아볼 수 있습니다. 몰트 100%로 만드는 씽과 달리 창은 몰트와 함께 쌀을 사용합니다. 덕분에 더욱 부드럽다는 의견과 다소 풍미가 떨어진다는 평가가

공존합니다. 알코올 도수가 6.4도로 씽에 비해 살짝 높은 창을 처음 마셔본 사람들이 이른바 '목 넘김'이 좋다고 말하는 것도 재미있는 대목입니다. 씽이 세련되고 매너 좋은 신사의 품격을 보여준다면, 창은 여유롭고 자유분방한 보헤미안의 매력을 자랑합니다.

이미 1930년대 후반부터 태국의 국민 맥주로 사랑받아온 사자 맥주 씽이 1990년대 중반, 갑자기 나타난 코끼리 맥주 창과 라이벌 관계를 형성하게 되리라 짐작한 사람은 아무도 없었을 겁니다. 하지만 씽에 비해 대략 25% 저렴한 창이 빠르게 인기를 얻게 된 것은 이해가 가는 부분입니다. 심지어 씽을 부자의 맥주, 창을 서민의 맥주라 부르는 사람들이 많은 걸 보면 가격이 무시할 수 없는 차별화 요소임은 분명해보입니다.

지금도 두 브랜드는 시장점유율을 두고 엎치락뒤치락 1위 싸움을 벌이고 있습니다. 게다가 씽과 창은 각기 성향과 성격이 확연히 다른, 열혈 팬층을 갖고 있습니다. 멀리는 김완선과 이지연, HOT와 젝스키스부터 최근의 쓰레기와 칠봉이까지, 전혀 다른 매력의 소유자들이 벌이는 건곤일척의 라이벌전! 사자와 코끼리의 승부는 앞으로도 계속될 것 같습니다. 하지만 상대방이 전의를 잃고 쓰러져야 비로소 끝나는 여느 싸움과는 달리 태국의 맥주 전쟁은 모두를 즐겁게 해주기에 염려는 없고 기대는 크지요. 자, 여러분은 어느 쪽에 배팅하시겠습니까?

깊고도
검은 유혹 :
아일랜드의
기네스

In a study, scientists
report that drinking
beer can be good for the
liver. I'm sorry, did I
say 'scientists'?
I meant Irish people.
- Tina Fey

어떤 연구에서
과학자들이 말하기를
맥주를 마시는 것이
간에 좋다고 하더군요.
그런데 잠깐만요.
제가 '과학자들'이라고
했던가요? 아일랜드
사람들 얘기였어요.
- 티나 페이,
코미디언 겸 작가

잠시 미국에서 공부하며 지내던 시절, 그곳에서 나고 자란 조카와 점심을 먹은 적이 있었습니다. 깔끔한 음식을 낸다는 소문을 듣고 찾아간 한식당에서 막상 조카 쌔미Sammy가 주문한 음식은 짜장면이었습니다. 한식당에서 짜장면을 판다는 사실도 낯설었지만, 우리말도 서툰 녀석이 고민 없이 짜장면을 주문하는 것을 보며 적잖이 당황했던 기억이 지금도 생생합니다. '블랙 누들Black Noodle' 다시 말해서 '검은색 국수'라 구태여 설명할 수 있는 짜장면은 한국인이라면 누구나 좋아하는 국민 음식이기도 합니다.

하지만 맛있는 음식을 떠올리며, 검정색을 바로 연상하게 되는 경우는 거의 없습니다. 달콤함이 느껴지는 노란색이나 신선함이 묻어나는 초록색이라면 모를까, 굳이 음식이 거무튀튀할 필요는 없다고 느끼기 때문이지요. 그런데 주위를 둘러보면 '검은색 음식'에 대단한 애착을 지닌 이들을 쉬이 발견하게 됩니다. 오징어 먹물 파스타를 먹기 위해 홍대 앞 이탈리아 식당 앞에 줄을 서본 적이 있다고 말하는 사람도 있고, 햄버거나 피자를 먹을 때가 아니더라도 콜라가 없으면 식사를 하기 어렵다는 이른바 '콜라 중독자'도 심심치 않게 눈에 띕니다. 또 하나 더 추가한다면 역시 맥주가 될 것 같네요. 황금색 자태를 자랑하는 필스너를 마다하고, 최고의 맥주로 '흑맥주'를 꼽는 이들이 꽤 많습니다. 그리고 흑맥주의 황태자 혹은 흑맥주의 세계챔피언을 꼽는다면 기네스Guinness가 반드시 후보에 오르지 않을까 싶습니다.

18세기 중반, 아일랜드 더블린에서 탄생한 기네스는 현재 전 세계에서 가장 유명한 흑맥주임이 틀림없습니다. 기네스 생맥주에는 질소를 이용해 특별한 방법으로 만든 촘촘하고 부드러운 맥

낮져밤이족을 위한 선택. 기네스
꼭 안 미겨도 되는 사람 그러나
밤이 내게 맞는다고 여기는 사람을 위해
천천히, 취하지 않을 만큼, 미적지근하게
+ 박효신, 〈Shine Your Light〉
+ Mamas Gun, 〈Pots of Gold〉

주 거품이 올라갑니다. 이 때문에 맥주를 한 모금 마시고 나면, 마치 카푸치노의 우유 거품처럼 입가에 하얀 흔적이 남습니다. 기네스의 진한 빛깔과 쌉쌀한 맛은 맥주 제조과정에서 보리를 로스팅하기 때문이라고 하는데요. 그리고 보면 기네스를 처음 마셔본 사람이 아메리카노나 에스프레소 마키아토 같은 커피를 떠올리는 것도 무리는 아닌 것 같습니다.

기네스의 캔과 잔을 보면, 아일랜드의 전통악기인 하프가 그려져 있습니다. 아일랜드라는 작은 나라와 이 맥주가 얼마나 깊은 관련을 맺고 있는지 짐작이 가는 대목입니다. 한국을 대표하는 막걸리병에 숭례문 그림을 새겨 넣는다면 아마도 비슷한 모양새가 되지 않을까요? 그런데 흑맥주 특유의 깊고 진한 맛을 지닌 기네스의 명성과 유명세에도 불구하고 막상 '아일랜드'라는 나라가 어디쯤 있는지, 정확히 알고 있는 사람은 그리 많지 않은 것 같습니다. 90년대 중반까지만 해도 우리나라가 베트남이나 티베트 옆에 있으리라 막연히 짐작하는 외국인이 많았던 것과 비슷하지요. 간간이 들어보긴 했는데 딱히 정확히 알지는 못 하는, 그런 나라들 가운데 1, 2위를 다투는 게 바로 기네스의 고향 아일랜드입니다.

영국 본토가 위치한 브리튼섬 서쪽, 대서양 연안에 위치한 아일랜드는 섬을 의미하는 영어 단어 'island'가 아닌 'Ireland'입니다. 우리말로 쓸 때 차이가 없어서 그렇지 사실 발음상에도 분명한 차이가 있긴 합니다. 락밴드 유투[U2]와 팝가수 시네이드 오코너[Sinead O'connor], 소설가 제임스 조이스[James Joyce]와 시인 셰이무스 히니[Seamus Heaney], 그리고 악명 높은 '감자 기근' 정도가 이 나라에 대해 알려진 거의 전부가 아닐까 싶습니다. 물론 기네스를 빼면 말이죠.

아서 기네스Arthur Guinness가 더블린의 세인트 제임스 게이트St. James Gate에 처음 양조장을 세울 때 그는 어떤 생각을 하고 있었을까요? 훗날 자신이 만든 기네스가 이 정도의 인기를 누리리라 짐작이나 했을까요? 적어도 아서 기네스가 동포들을 위해 좋을 일을 하는 것이라 믿었던 것은 분명해 보입니다. 당시 더블린에서는 독주에 속하는 진gin이 유행이었는데, 그 폐해가 어찌나 심각했던지 일종의 사회문제로 여겨질 정도였으니까요. 기네스는 상대적으로 알코올 도수가 낮은 데다가 비교적 풍부한 영양을 가지고 있으니 술독에 빠진 주당들에게는 구원의 손길이 될 수도 있었을 것 같네요. 하지만 술은 술이니 결국 정도의 차이일 뿐이었겠지요?

2000년대 초반만 하더라도 국내에서 기네스를 만나기란 퍽 어려운 일이었습니다. 더구나 생맥주로 마시려면 다리품을 팔든지 지갑이 얇아지는 상황을 감수해야만 했으니까요. 제가 세인트 제임스 게이트를 방문한 것도 대략 이 무렵이었던 것으로 기억합니다. 아일랜드 곳곳을 둘러볼 수 있는 행운도 감사했지만, 저 같은 맥주 애호가에겐 맥주 제조공장이나, 맥주 박물관 관람이야말로 놓칠 수 없는 즐거움이었기에 그 감동은 지금도 생생합니다.

"Guinness is good for you"를 비롯한 전설적인 광고캠페인과 포스터가 연대순으로 전시된 공간을 지나면 기네스 양조에 사용되었거나, 지금도 활발히 이용되고 있는 각종 장비를 만나볼 수 있습니다. 그리고 무엇보다 즐거운 시간이라면 관람의 대미를 장식하는 시음코너입니다. 전 세계, 그 어떤 유명 펍보다 철저한 품질관리를 거친 후 숙련된 생맥주 마스터의 능숙한 손놀림을 통

해 탄생한 파인트 한 잔은 감히 신들의 음료인 넥타르^{nectar}와 견줄 만합니다.

이제 기네스가 몸에 좋으니 건강을 위해 하루 한 잔의 기네스를 마시라는, 이른바 믿거나 말거나 식의 광고는 더 이상 만나볼 수 없습니다. 그렇지만 하루를 정리하고 가벼운 샤워를 마친 후 늘 마시던 청량한 라거 맥주 대신 치명적인 검은색 유혹에 몸을 맡겨보는 것은 어떨까요? 단언컨대 정신 건강에는 이로우실 겁니다. 오디오에 U2의 〈조슈아 트리^{Joshua Tree}〉 앨범을 걸어놓고 테이블 위에는 조이스의 『더블린 사람들^{Dubliners}』을 슬쩍 펼쳐놓는다면 아일랜드로의 순간 이동이 될지 모르니 조심하세요!

가을의 교토,
산토리 맥주
공장 답사기 :
교토의 산토리

" Beer is made by men,
wine by God.
- Martin Luther "

" 맥주는 인간이 만들고,
와인은 신이 만든다.
- 마르틴 루터 "

어느덧 10년 넘게 도쿄에 가지 않고 있습니다. 그렇다고 일본이라는 나라에 아예 발을 들이지 않은 것도 아닌데 말이죠. 그렇다면 수많은 출입국 스탬프를 찍으며 대체 저는 어디에 다녀온 걸까요?

섬나라 일본의 중심이라 할 수 있는 본섬 혼슈는 크게 동서로 나뉩니다. 이 가운데 우리나라에 좀 더 가까운 서쪽 지방을 간사이, 그 오른쪽에 위치한 동쪽 지방을 간토라 부릅니다. 쉽게 말해 교토나 오사카를 중심으로 한 지역이 간사이이고, 수도인 도쿄와 그 이웃 지역이 간토인 셈이지요. 지리적으로도 꽤 떨어져 있는 간사이와 간토는 문화적으로나, 역사적으로 전혀 다른 길을 걸어왔고 현재의 모습도 꽤 다릅니다. 오랜 역사를 자랑하는 고도 교토가 단아함과 다소곳한 옷맵시가 어울리는 담백한 매력의 처녀라면, 일본의 부엌이라고도 불리는 오사카는 활달한 말본새와 화사한 스카프가 어울리는 말괄량이 아가씨의 느낌입니다. 반면 현재 일본의 정치, 경제의 중심인 도쿄는 도도한 걸음걸이에 세련된 스타일을 뽐내는 커리어우먼이라 할까요?

뛰어난 패션 감각과 카리스마 넘치는 미모의 여성만 보면 주눅이 드는 성격 때문인지 몰라도 도쿄에 가면 어딘가 불편하고, 안 그래도 수줍은데 한결 더 수줍어지는 스스로의 모습을 발견한 뒤로 저는 더는 도쿄에 가지 않고 있습니다. 그렇다고 그 많은 초밥과 맥주를 손도 못 대고 잊을 수는 없는 노릇이니, 대신 오사카와 교토를 자주 방문하게 된 것입니다. 저처럼 소심한 남자에게 교토는 조금은 더 상냥하게 대해주지 않을까 하는 바람을 가지고 말이지요.

교토는 가을에 찾아야 진정한 매력을 알 수 있습니다. 기온이나 청수사 같은 인기 있는 명소를 둘러보는 것도 좋지만, 아라시야마 같은 온천 마을이나 잘 알려지지 않은 한적한 동네를 정처 없이 걸어보는 것 역시 매력적인 여행법이겠지요. '구글 지도'마저 놓쳐버린 운치 있는 골목이나, 아직 여행 블로그에 소개되지 않은 맛 집을 발견하는 재미가 아주 쏠쏠하답니다.

여담이지만 여행지에서 특별한 기억을 남기는 법에 관해 이야기 해볼까 합니다. '여행 사진 잘 찍는 팁'을 기대하신다면 다음 단락으로 재빨리 넘어가시는 게 좋습니다. 지금껏 여기저기 꽤 많이 돌아다닌 것 같은데, 제 컴퓨터나 카메라 그리고 스마트폰 어디를 뒤져봐도 기념할만한 사진이 별로 없습니다. 사진을 잘 찍는 분들이야 신의 손과 매의 눈으로 근사한 사진을 남기지만, 손이라 말하기도 민망한 앞발로 사진 찍는 흉내만 내는 저로선 '사진의 세계'는 경외의 대상일 뿐입니다. 어차피 찍어봤자 별로인 사진에 시간과 열정을 쏟는 대신 저는 마음과 머릿속에 최대한 많은 감흥과 추억을 담고자 노력하는 편입니다. 더불어 집을 나서기 전에 저만의 사운드트랙을 미리 만들어 여행 내내 듣고 다닙니다. 시간이 어느 정도 흐른 뒤 그 음악을 다시 듣고 있노라면 여행 동안 보고 경험했던 것들이 되살아나곤 하지요. 그렇게 사진을 못 찍더라도 소중한 추억을 만들 수 있다고 위로해봅니다. 사진도 제대로 못 찍는 제가, 코 베이는 게 걱정되어 도쿄에는 얼씬도 못 하는 제가 산토리Suntory의 교토 맥주 공장을 방문한 때 역시, 깊은 가을이었습니다.

오사카 중심가에서 대략 40여 분을 지하철을 타고 가다 보면

주인님께 전하렴.
와인은 그렇다치고
맥주 정도는 우리가
만들 수 있다고 말야...

넹...

작은 역에 다다르게 됩니다. 그리고 그곳에서 일본에서는 다소 사치라 할만한 택시를 잡아타고 공장까지 갔습니다. 한적한 시골 길을 달려 목적지까지 가는 15분 동안 창밖으로 보이던 교토의 가을 하늘과 햇살은 아직도 잊히지 않습니다. 그렇게 고즈넉한 교토 변두리 어디쯤 도착하니 그곳에 산토리사의 맥주 공장이 다소곳이 서 있었습니다.

우리나라를 포함해 전 세계 어디를 가든 맥주 공장의 모습은 크게 다르지 않습니다. 사용하는 재료나 소소한 공법 등에 있어 회사나 제품마다 차이가 있을 수는 있지만, 보리에 싹을 틔운 뒤 물을 부어 끓이고 이를 발효시켜 맥주로 완성하는 기본 공정은 대동소이하기 때문입니다. 그렇지만 산토리 교토 공장에는 다른 곳에서 볼 수 없는 특징이 있습니다. 몇 가지 두드러지는 차이를 꼽

자면, 우선 맥주 제조에 사용하는 원재료인 홉과 보리의 재배를 직접 볼 수 있다는 점입니다. 맥주를 좋아하는 사람이라도 가공되지 않은 홉이나 보리를 직접 볼 기회는 흔치 않습니다. 대규모 재배지가 아님에도 불구하고 파릇파릇 자라나는 보리의 잎사귀가 신선한 감흥을 줍니다. 두 번째 특징으로는 방문객을 맞이할 준비와 시설이 무척 체계적으로 갖춰있다는 점입니다. 공장의 현관에서 시작하는 리셉션부터 사전 오리엔테이션과 맥주 제조 공정 견학 그리고 시음장에서의 마무리까지 약 50분가량 시간이 소요되는데, 이 과정이 군더더기 없이 매끄럽게 진행됩니다. 가공 전의 보리와 홉을 직접 만져보고 냄새를 맡아볼 수 있도록 배려한다거나, 단지 맥주를 제공하는 데 그치지 않고 적절한 음용법과 보관요령 등을 알려주는 모습을 보니 맥주에 대한 ─ 물론 자사 제품에 대한 홍보가 주목적이긴 하겠지만 ─ 열정적인 사랑이 느껴지더군요.

사실 산토리의 주력 상품인 '산토리 더 프리미엄 몰트Suntory The Premium Malt's'는 시장을 주도하거나 압도적인 판매량을 기록하고 있는 맥주는 아닙니다. 그렇지만 이 맥주의 탄생과 이후의 성장과정은 상당히 흥미롭습니다. 1990년대까지 일본의 맥주 시장은 기린Kirin과 아사히Asahi라는 두 공룡이 시장을 선도하고, 삿뽀로와 산토리가 그 틈새에서 근근이 버티는 모양새였습니다. 게다가 이른바 '드라이 공법'이 대유행을 하면서 '목 넘김이 좋고 가벼운 맛'의 맥주가 대세로 군림하게 되었지요.

산토리는 맥주 부문에서는 고래 싸움에 시달리고 있었는지 모르지만, 이미 위스키와 음료 시장에서 독보적인 위치를 차지하고 있었고 상대적으로 매출이 적었을 뿐이지 맥주 시장에서도 확

실한 입지를 가지고 있었습니다. 안정된 생산시설을 갖추고 대규모로 맥주를 만들어 팔던 회사가 새로운 맛과 스타일의 제품을 개발하기란 여간 어려운 일입니다. 먼저 기존의 관성을 깨는 게 가장 큰 걸림돌이 됩니다. "굳이 튀어서 좋을 것도 없고, 반드시 1등을 할 필요도 없으니 적당히 버티면서 즐기자"는 태도는 일견 수긍할만한 태도이긴 합니다. 더불어 대규모 생산 설비를 활용해 새로운 맥주를 만들기 위해서는 많은 시간과 비용이 소요될 수밖에 없습니다. 상당히 부담스러운 과정이라 할 수 있겠죠.

이에 산토리 측에서는 소위 '미니 브루어리Mini-brewery'라는 소규모 생산 시설을 마련하게 됩니다. 그리고 마스터 브루어를 중심으로 소수의 인력과 합리적인 비용을 투입해 새로운 형태의 맥주를 개발하기 시작합니다. 이후 체코나 독일에서 생산하는 진하고 향기로운 필스너를 지향하는 맥주를 몇 년에 걸쳐 개발합니다. 이렇게 해서 탄생한 맥주가 '몰트 슈퍼 프리미엄'입니다. 아마 대부분 사람들에겐 낯선 상품명이 아닐까 싶습니다. 저에게도 얼핏 들어본 듯하면서도 확실히 기억나지 않는 애매한 이름이었습니다. 게다가 '슈퍼'와 '프리미엄'이라는 최상급 수식어를 사용한 작명이 썩 마음에 들지 않았습니다. 제품이 우수하다면 굳이 스스로 자랑하고 으스대지 않아도 주변 사람들이 알아주기 마련인데, 저런 이름은 대개 허세를 부리는 건 아닌지 하는 의심을 품게 합니다.

일부 맥주 애호가들에게 좋은 평가를 받았다고 전해지는 몰트 슈퍼 프리미엄은 드라이 맥주에 길들여진 소비자로부터는 즉각적인 호응을 끌어내지 못합니다. 이로 인해 전국적 판매가 이뤄지지 않고 일부 지역에서만 소규모로 공급되는 신세가 되지요. 역시 '목

넘김이 좋고 가벼운 맛'의 신화는 단단하고도 공고했습니다.

　그런데 21세기에 접어들면서 일본에서도 개성적인 맛의 맥주를 찾는 소비자의 숫자가 점차 늘어나게 됩니다. 2001년부터 몰트 슈퍼 프리미엄의 전국 판매가 시작되었는데, 뜨뜻미지근했던 발매 초기와는 달리 시장의 반응이 호의적으로 바뀌기 시작합니다. 회사 측에서도 지나치게 화려한 이름이 부담스러웠는지 '몰트 슈퍼 프리미엄'에서 '더 프리미엄 몰트'로 상품명을 변경하고 본격적인 시장 공략에 나섭니다('슈퍼'가 빠졌으니 이제 어깨에서 힘을 조금 뺀 게 되나요? 하지만 여전히 '프리미엄'이 상품명으로는 썩 좋지 않다는 의견에는 변함이 없습니다).

　더 프리미엄 몰트의 선전은 단지 새로운 제품을 과감하게 개발하고 시장에 내놓은 한 회사의 작은 성공에 그치지 않습니다.

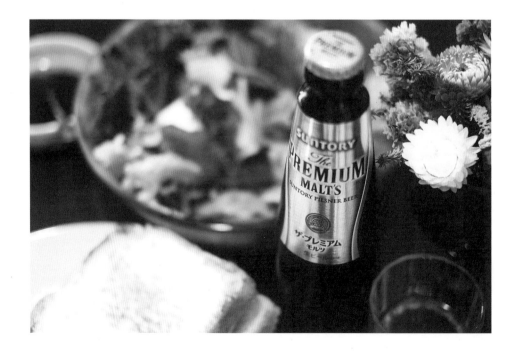

이후에 기린과 아사히 그리고 삿뽀로가 이른바 '프리미엄 라인업'
의 맥주를 출시하는 기폭제 역할을 하였고, 천편일률적인 스타일
이 지배하고 있던 일본 맥주 시장에 변화와 다양성의 바람을 불러
일으키게 됩니다.

　　제가 더 프리미엄 몰트를 처음 접하게 된 것은 2006년, 일본
으로 향하는 비행기에서였습니다. 당시까지 일본을 대표하는 맥
주였던 기린이나 아사히를 기대하고 있던 저에게 산토리는 그냥
'주스 회사'였기에 기쁨보다는 실망감이 먼저 들었습니다. "왜 하
필 잘 알지도 못 하는 맥주를 내주는 거지?"라는 투정은 결코 입
밖에 내지 못하고, 그냥 마음속으로 서 너번 정도 되뇌었습니다.
— 사실 저는 스스로 투정과 투덜거림이 매우 심한 사람이라 믿고
있는데, 늘 마음속으로만 중얼거립니다. 덕분에 아직 친구가 꽤 많
이 남아있습니다 — 그런데 일말의 기대도 없이 마신 '산토리 더
프리미엄 몰트'의 첫 모금이 생각보다 매우 훌륭했습니다. 기존에
즐겨 마시던 일본 맥주와는 사뭇 다른, 하이네켄과 필스너 우르켈
에서 느껴지는 풍미가 그럴싸하게 덮쳐오더군요.

　　지금은 고급 일식집이나, 세계 맥주 전문점이 아니어도 산토
리를 비롯한 다양한 외국 맥주를 쉽게 마실 수 있지만, 몇 년 전까
지만 하더라도 일본을 비롯한 외국에 나가게 되면, 트렁크 구석구
석을 맥주 캔으로 가득 채워 돌아오곤 했습니다. 힘들게 그리고
어렵게 손에 넣은 물건을 더 소중하고 값지게 여기게 된다는 분들
도 있으실 겁니다. 하지만 이제 저에겐 매일의 삶 속에서 손쉽고
편하게 그리고 값싸게 구할 수 있는 맥주가 가장 사랑스럽습니다.
저는 그냥 맥주를 엄청나게 좋아하는 보통 사람일 뿐이니까요.

맥주에
관한
두 남자의
수다

맥주를
둘러싼

22

가지
이야기

1 누구와 어떤 맥주를 마실 것인가?

 호균

형, 우리가 잘 아는 익숙한 사람들 말고 꼭 한번 맥주를 같이 마시고 싶은 사람이 있다면 누구에요?

밥장

나는 일단 처음 만나는 여자라면 다 좋아. 그것만으로도 이미 충분히 설레잖아? 맥주는 새로 나온 오비맥주로 할래. 다른 훌륭한 맥주도 많지만, 일단 오비맥주는 우리에게 친근하잖아.

 호균

오비맥주가 결코 최고는 아닌데도요?

밥장

새로 나온 오비맥주는 필스너 계열이라고 하는데, 그걸 빌미로 이것저것 잘난 척 할 수 있잖아. 친근한 것으로부터 나름 비범함을 끄집어내는 것! 어때, 근사하지 않겠어?

 호균

말이 되긴 하는데, 그래도 나는 오비맥주를 첫 손에 꼽을 것 같진 않아요. 게다가 처음 만난 여자라니! 하긴 형은 싱글이니까! 저는 지금도 제 마음속의 검열위원과 팽팽한 기싸움 중입니다.

밥장

그럼 너는 누구랑 마시고 싶어?

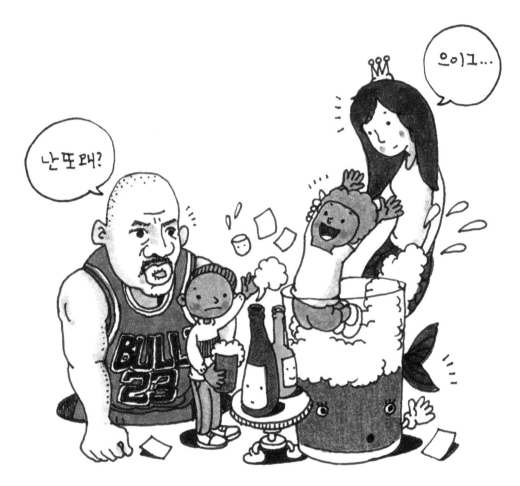

너는 대단한 남자들 많이 만나라.
나는 대단하지 않은 여자들 많이 만날테니까.

 호균

제가 학교 다닐 때 최고의 운동선수는 선동렬도, 안정환도 아니고, 농구선수 마이클 조던이었어요. 마이클 조던과 동시대를 사는 것 자체가 기쁨이자 영광일 정도였죠.

밥장

아무리 그래도 그렇지, 덩치 큰 남자와 둘이서 맥주를 마시고 싶다는거야? 난 부르지 말아라!

 호균

사실 가능할 리가 없는 상상이긴 하지만, 어릴 때의 영웅과 어른이 되어 마시는 맥주 한 잔은 묘한 기분을 불러일으킬 것 같아서 기대되네요. 다른 좋은 맥주는 조던도 많이 마셔봤을테니까 저는 우리나라 스타일의 소맥 폭탄주를 보여주고 싶어요. 카스나 하이트. 사실 맥주맛으로 따지자면 조금 아쉽잖아요. 그래서 소주와 황금비율로 섞은 제대로 된 폭탄주 한 잔 '말아주고' 싶네요.

밥장

그렇지 폭탄주라면 조던도 좋아하지 않을까 싶다.

 호균

그리고 한 사람 더 꼽자면 저는 가수 윤종신과도 맥주 한잔 하고 싶어요.

122

밥장

그냥 음악만 듣지 그래? 또 남자야?

 호균

마음속 검열 위원이 윤종신은 된다네요. 조던이 중·고등학교 시절의 영웅이었다면, 윤종신은 대학생이 된 후에 좋아하기 시작해서 비슷한 시기를 같이 살아온 가수거든요. 그래서 노래 가사도 공감이 잘 되는 편이에요.

밥장

너는 "교복을 벗고…" 이 노래 좋아하잖아?

호균

네, 〈오래전 그날〉 엄청 좋아하죠. 생활인이기도 하고 또
예술인이기도 한데 막상 그 균형을 잘 잡는 것 같아서
윤종신은 대단한 사람이라고 생각해요.

밥장

그래, 너는 대단한 남자들 많이 만나라. 나는 대단하지
않은 여자들 많이 만날테니까. 그리고 남자들
만날 때는 나한테 연락하지 않는 것 잊지 말고!

2 맥주를 부르는 음악은?
이것만 있으면 새우깡은 없어도 됨!

밥장

맥주와 잘 어울리는 음악이라면 역시 땀 냄새 가득한 어스 윈드 앤 파이어Earth Wind & Fire라 할 수 있지. 와인이 체온을 올려주는 술이라면, 맥주는 체온을 맞춰주는 술인 것 같아. 그러니까 땀 냄새 흥건한 이 형님들의 음악이야말로 맥주와는 탁월한 궁합 아니겠어?

호균

저도 전적으로 동의해요. 그래서 우리가 저 멀리 방콕까지 콘서트를 보러 날아갔다 온 것 아니겠어요? 와인 애호가들이 들으면 기겁을 하겠지만, 나는 와인은 머리 아파서 싫고 역시 맥주가 최고인 것 같아요.

밥장

와인이, 말하자면, 다소의 어색함과 거리감이 있는 상태에서 대화하는 느낌이라면, 맥주는 역시 좀 뜨거운 느낌이랄까?

호균

그렇죠. 맥주는 촉촉한 느낌보다는 다소 끈적하고 후끈한 느낌이에요. 그래서 저는 마빈 게이Marvin Gaye의 음악이 맥주에는 딱이라고 생각해요. 〈섹슈얼 힐링Sexual Healing〉이나 〈렛츠 겟 잇 온Let's Get it On〉 같은 노래들은 "자, 이제부터 이 음악 들으면서 맥주 마셔. 그리고 기분 좋으면 섹스도 좀 해!"라고 말하는 것 같다니까요.

밥장

그래서 많이 하고 있어?

 호균

집에서도 아내와 함께 맥주를 마시긴 하죠. 물론.
그런데 옆에서 두 살짜리 꼬맹이가 뽀로로를
시청 중이니 차마 마빈 게이를 틀 수도 없고,
막상 분위기 좀 좋다 싶으면 동생 생기는 게
걱정인지 득달 같이 달려와서 방해하더라고요.

밥장

그럼, 마빈 게이는 나나 실컷 들어야겠다!

... 그래서 맘이 하고 있어?

125

나에게 만취란 무엇인가?

으허허허엉…

 호균

맥주는 금방 배 불러서 취할 때까지 마시지도 못
한다는 사람들도 있지만, 꼭 그렇지만도 않은 듯 해요.

밥장

내가 생각하기에 만취라는 건 결국 접신이
아닐까 싶어. 고대 수메르인들이 남긴 서사시
〈길가메쉬〉에도 이미 맥주에 대한 이야기가
나온다고. 그러니 인류 최초의 알코올 음료는
와인이 아니라 맥주였던 게 분명해.
결국 동물과 인간을 구분짓는 것도 맥주
아니겠어?

 호균

맞는 말이에요. 사실 고대 그리스어에서 인간을
지칭했던 단어가 '빵을 먹는 자'였다고 하는데,
빵보다는 아무래도 맥주가 더 어울리지 않나 싶어요.

밥장

그러니까 맥주를 마시고 취한다는 건 시간을 거슬러
올라가 최초의 인류와 만나는 경험인 셈이지. 이게
바로 접신의 경지 아니겠어?

127

 호균

접신도 좋고 태고의 신비도 좋긴 한데, 저는
취하면 다음날 머리가 아픕니다. 그래서 저한테
만취는 숙취에요. 여러 가지 술을 섞어서 마시면
숙취가 더 심하다고 하는데, 이 술 저 술 가리지
않고 마구 받아 마시는 단계이면 사실상 이미
만취라고 봐야하지 않을까요? 숙취는 그냥
많이 마시면 다음날 만나게 되는 우리의 친구가
아닌가 싶네요. 다만 자주 보고싶은, 마음은 들지
않는 그런 친구 말이죠.

4 야구장과 맥주의 관계는?

호균

야구장에 가면 생맥주통을 메고 다니면서
관중들에게 맥주를 따라주는 사람 있잖아요? 예전에
SNS에 그 모습을 담은 사진을 올렸더니 다들
"나도 야구장 가고싶다!"라든가 "야구장에서는 역시
맥주지!" 따위의 반응을 보였어요.

밥장

그렇지. 듣고 보니 나도 야구장 가고 싶네.
오랜만에.

호균

그런데 댓글 말미에 한 친구가 "나도 저 통
갖고싶다!"라고 쓴 거예요. 뜬금 없는 얘기였지만,
저도 내심 그 친구 이야기에 공감하게 되더군요.

밥장

내가 보기에 야구장은 야구를 보러 가는
데라기보다는 욕 하러 가는 곳 같아.
맥주도 그래서 더 맛있게 마시는 것 같고.
그냥 이유 없이 하는 욕이 아니라 욕할
대상과 상황이 분명하잖아.

호균

말하자면 박한이처럼 타석에 서기만 하면 버퍼링
유발시키면서 경기 시간 길어지게 하는 선수 말이죠?

그렇지! 박한이는 훌륭한 선수지만, 막상 상대편
입장에서 보면 짜증나고 지루하고 열받잖아!
그럴 때 맥주 한 모금 마시고 실컷 욕을 하는 거지.
김성근 감독도 마찬가지야. 번트 대게 하고,
투수 교체 하느라 시간을 엄청 잡아먹는다고.

호균

말이 되네요. 그래도 옆에 앉은 사람들 생각해서 욕은
좀 작게 하는 게 좋겠죠? 속으로만 하면 더 좋고.

5 일본 맥주, 과연 마셔도 될까?

호균

방사능 걱정 때문에 일본 여행을 꺼리는 사람들도 많더라고요. 일본 맥주가 최근 인기이긴 해도, 여전히 걱정하는 사람들도 많고요.

밥장

글쎄, 방사능이 무섭긴 무섭지. 그런데 더 큰 문제는 강남이나 신촌에서 갑자기 주저앉는 도로나 횡단보도에서 신호 무시하고 지나가는 차들 그리고 우리나라에서 요즘 증가하고 있는 선진국형 지능범죄 같은 것들인 것 같아.

호균

인도 위로 질주하는 오토바이 보면 정말 화가 많이 나죠.

밥장

아무래도 눈에 보이는 위험보다는 눈에 보이지 않는 위험이 좀 더 공포스럽고 대단하게 느껴져서 그런 것 아닐까?

130

호균

사실 비행기보다 자동차 사고를 당할 확률이 통계적으로 훨씬 높은데도, 비행기에 오르는 걸 무서워하는 사람은 있어도 자동차 타는 걸 두려워하는 사람은 거의 없잖아요. 역시 비슷한 맥락인 것 같아요.

밥장

정확히 알아보고 확실히 대비하는 건 좋지만,
지나치게 두려워하고 걱정하는 것도 피해야겠지.
하늘이 무너질까 염려하기 전에 우리 집 이불 속
진드기 걱정부터 해야겠지?

131

6 정말 맥주를 마시기 싫을 때는?

호균

맥주가 아무리 좋아도 가끔은 마시기
싫을 때도 있긴 하잖아요?

밥장

물론이지. 나는 꼰대들과 마시는 맥주는 정말 별로야.
나 역시 불혹을 넘긴 아저씨이긴 하지만, 꼰대냐
아니냐가 꼭 나이에 좌우되는 것 같지는 않아.

호균

형이나 나나 꼰대가 안 되기 위해서는 부단히
노력해야 할 것 같아요. 사실 우리만 아니라고
우기지 이미 꼰대짓 여러 번 했는지도 모르죠.

밥장

그렇지. 내가 꼰대냐 아니냐와 상관 없이 아무튼
꼰대들과 마시는 맥주는 정말 맛 없어. 거기다가
시도 때도 없이 건배하자고 하지, 또 잔까지
돌리자고 하니 이건 정말 딱 질색이라고.

호균

자나깨나 꼰대 조심. 자는 꼰대도 다시 봐야 할
지경이네요. 저는 화장실이 더러운 곳에서 마시는
맥주가 별로에요. 그런 데에선 아무리 맛있는 벨기에
트라피스트 맥주를 마셔도 감흥이 별로더라고요.

밥장

화장실에 안 가면서 필사적으로 버티는 수밖에 없지.

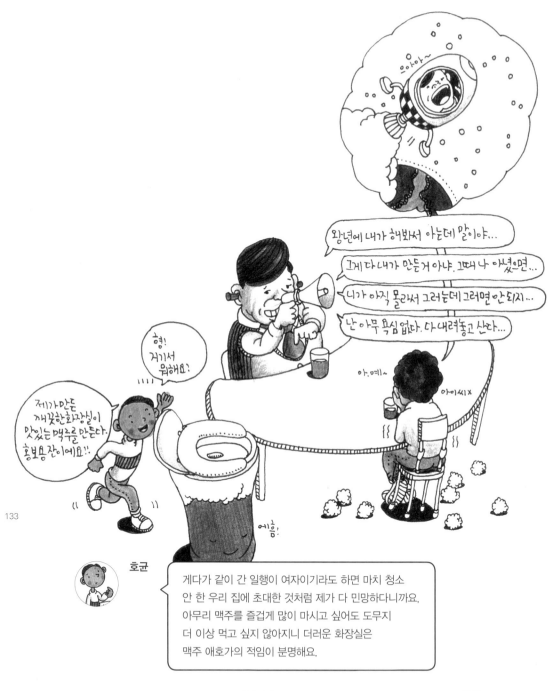

으아아~

왕년에 내가 해봐서 아는데 말이야...

그게 다 내가 만든거야냐. 그때 나 아셨으면...

니가 아직 몰라서 그러는데 그러면 안되지...

난 아무 욕심 없다. 다 내려놓고 산다...

아, 예~

아이씨x

형! 거기서 위해요!

제가 만든 깨끗한 화장실이 맛있는 맥주를 만든다. 홍보용 잔이에요!!

예흥!

133

호균

게다가 같이 간 일행이 여자이기라도 하면 마치 청소 안 한 우리 집에 초대한 것처럼 제가 다 민망하다니까요. 아무리 맥주를 즐겁게 많이 마시고 싶어도 도무지 더 이상 먹고 싶지 않아지니 더러운 화장실은 맥주 애호가의 적임이 분명해요.

밥장

우리 집 화장실은 매우 깨끗하니 여자분들 언제든 환영입니다!

7 맥주를 부르는 벌칙이나 게임, 대화의 스킬이 있을까?

형은 놔두면
너무 멀리가...

먼저 가려거든 계산하고 가라~
그렇지 않으면 내 너에게
저주를 내리리라~
죽기 전에 반드시
길똥을 쌀것이니라~
우가차차 우가차차...

134

밥장

맥주는 즐겁게 천천히 마셔도 돼. 그런데 가끔은 친한 친구들과 신나게 달리고 싶을 때도 있잖아.

호균

그렇죠. 억지로 마시게 하는 건 비매너지만, 달리고 싶은 사람에게 마음껏 내달릴 핑계를 주는 것도 매너라면 매너겠죠.

밥장

자연스러운 방법으로는 역시 회차를 옮기면서 마시는 거야. 그리고 각 회차의 첫 잔은 무조건 원샷! 그리고 먼저 자리 털고 일어나는 사람이 해당 회차의 술값 정도는 계산하는 센스! 주머니 사정이 여의치 않으면 눌러앉아서 그냥 마시면 되는 거니까 얼마나 좋아?

호균

그래서 형과 내가 언제나 끝까지 남아있었던 거로군요.

밥장

빙고! 우리는 술값 내고 일찍 집에 가겠다는 사람의 의지를 존중하니까! 그리고 술값도 안 내고 인사도 안 하고 슬쩍 자리를 뜨는 사람은 반드시 평생 한번은 길에서 똥싼다는, 이른바 '길똥'의 저주를 거는 거지!

 호균

와우, 생각만 해도 엉덩이가 움찔하네요.

밥장

반은 장난, 반은 농담으로 하는 얘기지만,
이런 게 은근 재미도 있고, 또 자리를
화기애애하게 만들어 주더라고.

 호균

저는 상대방에게 좋아하는 사람에 대한 질문을 해봐요.

밥장

술자리 최고의 안주는 다른 사람 험담 아니었던가?

호균

물론 그것도 빼놓을 수 없는 재미이긴 한데, 이제
나이가 좀 드니까 그것도 좀 지치더라고요. 도리어
현재 연애를 하고 있거나, 연애를 하고 싶거나,
방금 연애를 끝낸 사람들에겐 연애에 대한 질문
자체가 맥주를 부르는 나팔소리가 되더라고요.

밥장

그것도 말은 된다. 연애는 잘 되든,
잘 안 되든 항상 고민거리이긴 하니까.

 호균

그렇죠. 자기가 그 사람을 왜 좋아하는지, 도대체 뭐가 문제인지, 또 차였다면 어떤 이유 때문인지 고민하다 보면 너 나 할 것 없이 결국 잔으로 손이 가는 법! 나중엔 고민은 온 데 간 데 없이 맥주만 엄청 축내게 되죠.

밥장

가랑비에 옷 젖는 격이로구만! 그래서 너는 결혼생활이 어때?

 호균

형, 그냥 한 잔 하세요!

8 술꾼이 반드시 지켜야 할 매너는 뭘까?

밥장

최근 영화 〈킹스맨Kingman: The Secret Service〉을 보니 "매너가 사람을 만든다Manners maketh man"란 말이 나오더라고. 영화도 멋있었지만, 나는 이 말이 재미있던데, 맥주를 마시는 데에도 어떤 매너 같은 게 있을까?

호균

매너라는 게 결국 상대방을 불편하지 않게 해주는 배려 아닐까요? 그렇다면 역시 했던 얘기 또 하고 또 하고 또 하는 사람이야 말로 매너가 없다고 봐야겠죠. 물론 두 번 정도까진 참을 수 있어요. 회사에서 얼마나 스트레스를 받길래, 여자 친구가 얼마나 괜찮길래, 아니면 새로 산 차가 얼마나 잘 나가길래 저러나 싶어서 그냥 들어주기도 하죠. 그런데 하룻밤에 같은 이야기 세 번 이상은 못 들어주겠더라고요. 인간 라디오도 아니고 원.

밥장

나는 담배 피우는 사람이야말로 매너가 없다고 생각해. 흡연자하고는 아예 같이 마시고 싶지도 않아. 최악은 뭔지 알아? 담배 피우면서 테이블에 놓인 재떨이에 침 뱉는 사람이야. 구구절절한 이유 다 떠나서 그냥 더러워! 그래서 나는 술집에서의 금연 정책, 적극 찬성이야!

138

호균

아무래도 집에 어린아이가 있다 보니 저녁 시간에는 선뜻 음식점에 가지 않게 되더라고요. 금연석이 따로 있다고는 해도 결국 같은 지붕 밑인데, 눈 감고 아웅하는 것도 아니고, 아무 의미 없는 방식이잖아요.

 밥장

그렇지. 금연을 전면적으로 하게 되면 어린 자녀가 있는 사람들도 자연스럽게 호프집이나 맥주 마시는 공간에 갈 수 있게 되잖아. 중·고등학교 때 몰래 맥주 마시면서도 막상 맥주 맛은 제대로 모르잖아? 반항과 일탈의 행동이니 재미는 있겠지만 말이야.

 호균

그렇죠. 못 하게 하니까 자꾸 몰래 하고 싶어지는 거죠. 자연스러운 삶의 일부가 되면 도리어 여유롭게 다가갈 수 있지 않을까 싶어요.

 밥장

어쨌거나 이제 전국의 모든 술집과 음식점이 금연 구역이 됐으니 우리의 밤은 더욱 화려해지겠네!

9 맥주는 몇 살부터 마셔도 되는 걸까?

밥장

맥주도 어쨌든 술이니까 어떤 식으로든 통제가 필요하지 않을까?

호균

물론이죠. 미국 같은 경우 만 21세부터 공식적으로 음주가 가능하니까 우리 나이로는 대략 22살, 그러니까 대학교 3학년 정도는 돼야 떳떳하게 맥주를 마실 수 있는 셈이에요. 미국에 있을 때 마트에서 간단한 장을 보고 나오는데, 10대 후반으로 보이는 아이들 둘이 저한테 와서는 굉장히 민망한 얼굴로 부탁을 하더라고요. 맥주 한 팩만 대신 사줄 수 없느냐고요. 바쁘다며 거절하긴 했는데, 너무 야박하게 군 것 같아 미안하긴 하더라고요.

밥장

법으로 정해진 게 있다면 그대로 따르는 게 최선이라고 생각해. 다 이유가 있고 목적이 있는 거니까. 다만 내 생각에 맥주는 마시고 즐기는 모습을 청소년기부터 자연스럽게 볼 수 있도록 해주는 게 중요한 것 같아.

140

호균

그렇죠. '음지'가 아닌 '양지'에서 이뤄지는 일이어야 뒷탈도 없고 명랑하기 마련이에요.

밥장

그렇게 해야 일탈의 방편으로 애꿎은 맥주가 선택되는 일도 막을 수 있고 말이야.

저는 초등학교 다닐 때부터
제 라이터가 있었습니다.
엄마가 선물해 주었죠.

엄마는
이렇게 말했죠.

우리 집에서는
네가 원한다면
언제든지 담배를 피워도 돼.
피고 싶다면 이야기하렴.
네 라이터 너에게 줄테니까.
그때까지 엄마가
가지고 있을께...

그래서인지
어릴 때부터 담배는 그저 담배였지요.
반항의 상징이라든가 어른흉내가 될 수 없었죠.
적어도 우리집, 제 자신에게는 말이죠.

담배는 그저 담배이고
언제든지 필수 있었기에
지금도 피지 안`고 있지요.
맥주도 마찬가지 아닐까요?

10) 내가 목격한 최악의 주사는?

밥장

지금껏 살면서 봤던 최고이자 최악의 주사는 술 먹고 옷을 홀딱 벗는 사람이야. 이 친구는 평소에도 큰일 볼 땐 옷을 다 벗는 게 습관이었는데, 그날은 마침 술을 잔뜩 마친 상태에서 그 분이 찾아오신 거지.

 호균

아, 생각만해도 정말 끔찍하네요.

직접 목격한 나는 어떻겠어? 화장실에 간 지 한참 됐는데도 오질 않길래 직접 찾아나섰더니 화장실에서 옷을 다 벗고 누워 자고 있더라고. 얼마나 황당하던지.

밥장

 호균

형도 주사라면 딱히 부족함은 없는 사람이죠.

갑자기 나한테 왜 그래?

밥장

 호균

그러니까 벌써 몇 년은 된 일이긴 한데. 우리 자주 가는 〈더빠〉에서 말이에요. 묘령의 여인과 어찌나 진하게 애정행각을 벌이는지, 주변 사람들 모두 두 손 두 발 들어버렸잖아요.

밥장

나는 모르는 일인데?

호균

자리에서 그러다가, 화장실에서 그러다가
가게 문 앞에서 그러다가, 메뚜기처럼
뛰어다니며 뜨겁게 불태웠잖아요?
메뚜기보다는 불나방이 더 어울리나?

밥장

나는 모르는 일이라니깐!

호균

그나저나 그 때 그 분, 지금은 뭐 하세요?

밥장

애 낳고 잘 산다더라고.

호균

모른다면서요?

밥장

앗, 들켰다!!!

나에게
최고의 술집은?

밥장

내가 생각하는 최고의 술집은 이종격투기 같은,
여러 가지가 혼재된 그런 공간이야. 갤러리에서
맥주를 마신다면 멋진 그림도 보고 맛있는 술도
마실 수 있으니 얼마나 좋겠어?

호균

그것도 괜찮은 아이디어네요. 저는 모름지기 술값이
저렴한 술집이 최고라고 생각해요. 그렇다고 사장님이
알바생 월급 주기도 빠듯한 그런 가격일 필요는
없고요. 지나치게 비쌀 필요가 없다는 거죠. 적당한
가격이어야 많이 마시게 되고 다음날 후회도 안 해요.

밥장

그래야 또 가게 되고 말이야.

호균

그렇죠. 예를 들어 기네스 파인트라면 1만원이 기준
가격이 될테고, 산 미겔 한 잔은 6천원 안팎이
좋다고 봐요. 맥주의 종류도 5~6가지면 충분한데,
재고에 대한 부담이 줄어들테니 단가를 낮추는 데
도움이 되지 않을까 싶어요. 생맥주 2종류에
병맥주 3, 4가지 정도면 얼추 구색이 맞을 듯 해요.

밥장

맞아. 막상 종류가 많아도 늘 마시는
것만 마시게 되잖아. 더구나 결정장애
있는 사람들은 선택의 폭이 너무 넓으면
당황하고 힘들어하더라고.

호균

그렇죠. 오사카에 일본인 친구가 하는 바가 있는데, 거긴 맥주가 딱 한 종류 뿐이에요. 물론 주인장이 제일 좋아하는 맥주죠. 그렇다고 불만은 없어요. 좋은 음악과 즐거운 대화, 그리고 단 한 종류 뿐이더라도 맛있는 맥주가 있다면 그걸로 이미 충분히 훌륭한 술집이니까요.

밥장

그래서 그 친구가 고른 맥주는 뭔데?

호균

다음에 같이 가보시면 아시게 되겠죠?

밥장

오사카 한번 가자는 얘기를 이렇게 하는 거야?

호균

빙고!

12 나를 표현해줄 수 있는 단 하나의 맥주는?

밥장

> 자신만의 개성을 보여줄 수 있는 맥주가
> 있다는 건 매우 즐거운 일인 것 같아.

호균

> 그렇죠. 사실 물건이라는 게 특정한
> 사람에게 속하게 되면, 소유주의 의지와는
> 상관 없이 그 사람을 겉으로 드러내는
> 상징이나 기호가 되잖아요.

밥장

> 맞아. 그런 점에서 나를 보여줄 수 있는 맥주는
> 특정한 브랜드의 제품이 아니라, 맥주를 주문하고,
> 따르고 마시는 모든 과정이라 할 수 있지.
> 말하자면 낭창낭창이라고나 할까? 그 반대는 꼰대라
> 할 수 있고. 일본에서 마시는 '나마 비이루'야말로
> 이런 낭창낭창함을 가장 잘 보여주는 것 같아.

149

호균

> 생맥주의 일본식 표현이 '나마 비이루'인데
> 그게 뭐 특별할 게 있나요? 그런 식이면
> '드래프트 비어draft beer'나 '비어 온 탭beer on tap'
> 같은 영어 표현도 같은 맥락이 되지 않나요?

밥장

> 그래도 그건 달라. 일단 주문할 때의 소리가
> 다르고, 일본 사람들이 조심조심 맥주를
> 따르는 그 움직임이 다르거든. 일본에서만
> 먹을 수 있는 맥주인 셈이잖아 결국.

호균

듣고 보니 그럴싸하긴 하네요. 일본 이야기가
나왔으니 저를 표현하는 맥주 역시 일본으로부터
시작해야겠네요. 하루키가 『이윽고 슬픈 외국어』에서
예로 드는 바람에 널리 알려지긴 했지만, 영어에는
'keep a low profile'이라는 표현이 있어요. 말하자면
'눈에 안 띄게 행동하다' 혹은 '겸손한 자세를
취하다' 정도의 의미인데, 저한테는 하이네켄 같은
맥주가 거기에 해당하는 것 같아요. 눈에 안 띄게
행동한다고 반드시 몰취향의 무미건조한 바보가
되는 건 아니잖아요.

밥장

맞아. 겸손하다고 해서 저자세로
일관하는 것도 아니니까 말이지.

호균

네. 처음으로 가는 술집에서 굳이 하이네켄을
시키는 이유가 바로 그거예요. 구하기 힘든
맥주를 시켜서 바텐더를 당황하게 만들기도
싫고, 그렇다고 그저그런 밍밍한 맥주를 시키고
싶지도 않을 때 하이네켄은 적당한 선택지가
되더라고요. 제 성격하고도 맞고요.

밥장

어련하시겠습니까! 그럼 오늘은 하이네켄
생맥주를 마시면 딱이겠는데? "하이네켄
나마 비이루 오네가이시마스!"

keep a low profile...

13 맥주를 많이 마시게 만드는 여자는?

호균

맥주는 그 자체로도 즐거움이지만, 괜히 맥주를 더 많이 마시게 만드는 여자도 있긴 하잖아요?

밥장

그걸 말이라고 해? 너도 알다시피 여자 없으면 나는 절대로 과음 안 하잖아.

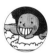

호균

그렇긴 해요. 그럼 '이런 사람이라면 맥주 한 박스 정도는 함께 마셔도 좋다'고 느낄만한 여자는 누군가요?

밥장

우선 한 병도 같이 마시고 싶지 않은 여자부터 말하자면 자기 이야기만 하는 여자야. 이런 사람하고는 대화가 안되고, 그저 주정을 들어주는 것에 불과하더라고. 그래봤자 다음에 만나면 바로 서먹서먹하게 존대말 쓰게 되거든.

152

호균

그럼, 대화만 되면 일단 다 좋단 얘기네요?

밥장

내가 그것보다는 조금 더 까다롭잖아? 가장 매력적인 여자는 자신의 매력을 잘 모르는 여자야. 예를 들어 쇄골이 엄청 섹시한데 본인은 막상 몰라서 늘 터틀넥 스웨터를 입고 다니는 여자! 나의 조언과 부추김으로 그 여자가 자신의 매력을 깨닫고 비로소 섹시해지는 모습을 본다면 정말 매력적이겠지? 그런 과정에서라면 맥주 한 박스 정도는 하룻밤에도 다 마실 수 있다고!

호균

대신 화장실은 엄청 다녀와야겠네요. 누구는 예뻐지고 누구는 바빠지고, 그런 거네요?

밥장

아무리 바빠도 좋으니 그런 여자들만 만나고 싶어! 그럼 너는 어떤 여자가 매력적인데?

호균

맥주에만 국한해 말해보자면, 역시 말로라도 술값 계산하겠다는 여자예요. 은수저 입에 물고 태어난 것 아닌 이상 누구나 힘들게 벌어 쉽게 쓰는 게 돈이잖아요. 그런데 함께 있는 여자가 자기가 계산하겠다고 고집을 부린다면, 그건 저와의 시간이 소중하고 즐겁다는 반증 아닐까요? 결국 제가 계산하는 경우가 대부분이긴 해도 집에 가는 택시 안에서 그 사람이 매력적으로 다가오는 건 어쩔 수 없더라고요. 지나치게 단순한가?

154

밥장

원래 매력이란 게 단순한 거잖아. 복잡하면 어차피 잘 알아보지도 못 해.

14 맥주와 어울리는 최고의 안주는?

밥장

우리의 맥주애호가 친구 하루키는
굴튀김을 최고의 안주로 꼽았던데?

호균

굴튀김 좋죠. 그런데 굴튀김은 1년 내내 맛있게
먹을 수 있는 요리는 아니잖아요. 아무래도
계절적인 한계가 분명하니까요. 1년 내내 먹을
수 있는 맛있는 안주는 뭐가 있을까요?

밥장

나는 코주부 육포! 나름 고급 육포라고 주장하는
제품들도 많지만, 나는 코주부 육포가 정겹고
좋아. 더구나 단골집 〈더빠〉에서 '서비스'로 주는
육포야말로 꿀맛이지!

155

호균

저도 동감이에요. 막상 집에서 혼자 구워봤자 별로
맛 없거든요. 기대하지도 주문하지도 않았는데
불현듯 '훅'하고 들어오는 코주부 육포야말로
안주의 지존으로 인정해야겠네요.

밥장

맞아. 단골집이라는 게 뭐야? 다른
손님들과는 차별화되는 대접을 받을
수 있는 공간이잖아. 메뉴판에도 없는
소소한 안주를 낼름 낼름 받아먹는
재미는 아는 사람만 아는 거라고.

156

 호균

저는 감자튀김이 그렇게 좋더라고요. 일단 감자의
짭쪼름하고 고소한 풍미가 맥주와도 잘 어울려요.
그리고 감자 하면 역시 기네스의 고향 아일랜드가
떠오르지요. 혹시 '감자 기근Potato Famine'이라고
들어보셨어요?

밥장

감자 농사가 완전히 망한 모양이지?

 호균

맞아요. 아일랜드 사람들의 주식이 감자였는데,
19세기 중반, 흉작이 지속되면서 인구의 5분의
1이 굶어죽은 사건이에요. 맛있는 감자를 먹으면
기분이 좋긴 한데, 한편으로는 척박한 대지의
향기랄까, 그냥 흙냄새랄까, 그런 게 느껴져서
한편 뭉클하기도 하고 그렇더라고요.

밥장

못생긴 감자 얘기를 아주
재미없게도 하는구만.

 호균

제가 그렇죠 뭐. 저도 육포나 먹으려고요.

비행기에서
맥주 마시는 법은?

그 나라 하늘 위에선 그 나라 맥주를 마셔야 제맛!

호균

여행의 시작은 역시 비행기에서부터 아닐까요?

밥장

사실 나는 공항으로 향하는 버스에서부터 여행의
감흥을 느끼긴 해. 그래도 진짜 여행을 떠나는구나
싶은 건 역시 비행기 좌석에 앉았을 때이긴 하지.

호균

비행기에서 마시는 맥주는 무조건 다 맛있어요. 다만
돌아올 때보다는 떠날 때 마시는 맥주가 100배는 더
맛있죠. 귀국할 때는 그냥 좀 써요 써. 게다가 공항에
도착해서 집에 가는 길에 술냄새 풍기면 조금 추할
수도 있어요. 그러니 비행기에서의 맥주는 여행지로
떠날 때, 그 때 가열차게 마시는 게 좋다고 생각해요.

밥장

그리고 국산맥주 마시면 조금 손해 보는 느낌이기도
하지. 거기다가 버드나 밀러 같이 특별한 개성이
없는 흔한 맥주도 좀 별로야. 목적지의 로컬 맥주,
이게 정답이 아닐까 싶어.

호균

그렇죠. 심지어 맛없기로 유명한 타이거
맥주도 싱가포르로 날아가는 비행기
안에서는 맛있을 지경이니까요.

밥장

타이거가 막상 없잖아? 그럼 또 삐치게 되더라고. 거기에다가 캔을 따서 친절히 잔에 따라주는 서비스까지! 가히 비행기에서 즐기는 맥주는 하늘 위의 호사라 할 수 있지!

호균

그리고 맥주를 즐겁게 마시려면 복도쪽에 앉는 게 좋아요. 괜히 창가 쪽에 앉아봤자 구름하고 대화할 것도 아니고 딱히 좋은 점이 없더라고요. 맥주를 부탁하기도 좋고, 화장실 가기에도 편리한 복도 자리가 맥주애호가에겐 안성맞춤이죠.

밥장

그렇다고 지나친 과음은 삼가야겠지. 아무래도 기압차 때문에 하늘 위에서는 더 금방 취한다고 하잖아.

호균

그럼요. 맥주에도 중용의 미덕은 적용되니까요.

160

16 맥주와 관련된 기념품으로는 무엇이 있을까?

호균

맥주를 좀 더 즐겁게 마실 수 있도록 도와주는 기념품들도 꽤 많은 것 같아요.

밥장

글쎄, 나는 맥주캔 자체가 기념품이자 추억이 되는 것 같아. 여행의 추억, 기억과 흔적이 맥주캔 하나에 고스란히 담겨있기 때문이지. 심지어 찌그러진 흔적마저도 나에겐 훈장과도 같은 자랑거리가 되거든.

호균

우리나라에서 다양한 맥주를 구하기 어려울 때는 저도 트렁크 한가득 맥주를 담아 돌아오곤 했어요. 맥주와 속옷 사이사이에 열 캔 정도 맥주를 구겨넣곤 했었죠.

밥장

최근에 원준이란 동생이 남미여행을 다녀왔거든. 꽤 오랜 시간 여기저기를 둘러보고 귀국하면서 나한테는 맥주캔 두 개를 선물해주더라고. 캔이 많이 찌그러졌다며 미안한 표정을 짓길래 나는 그럴 필요 없다고 말해줬어.

호균

맥주가 은근 무게가 나가는 편이라 오랫 동안 여행하면서 가지고 다니기엔 은근 부담스럽기도 하니까요. 가져다준 것만으로도 고마운 일이죠.

밥장

그러게 말이야. 그리고 내가 기념품 삼아
가지고 온 맥주 중 최고는 역시 케냐 맥주
터스커야. 우리나라에서는 구하기도 어려울
뿐더러 디자인도 아주 멋져서 탁월한 기념품이라
할 수 있지. 티셔츠도 함께 사왔다고!

호균

저는 뭐니뭐니해도 맥주별로 생산되는
전용 잔이 훌륭한 기념품이 되는 것 같아요.
사실 기분탓이 9할이긴 하겠지만, 전용 잔에
마시는 맥주는 일반적인 잔에 마시는 맥주
보다 한결 맛있다고 느껴지거든요.

밥장

그 중에서도 특히 애착이 가는 잔이
있을 것 아니야?

호균

그럼요. 기네스는 잔에도 신경을 많이 써서
주기적으로 새로운 모양의 전용 잔이 나와요.
그리고 벨기에 맥주의 경우 향이나 거품이 풍성한
경우가 많기 때문에 튤립 모양이나 와인잔 형태로
만들어진 전용 잔이 잘 어울리고요. 닥치는 대로
모으다 보니 이제 와이프가 핀잔을 줄 정도가 됐죠.
눈물을 머금고 분양을 하기도 해요.

밥장

나는 왜 안 줘?

호균

형도?

밥장

어!

17 가맥은 대체 무엇인가?

호균

지난 번, 형하고 전주 갔을 때
가맥을 못 먹고 온 게 아직도 아쉽네요.

밥장
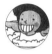

전주하면 역시 가맥이지! 다음에 한번 꼭 가자고!

호균

그런데 가맥이란 게 정확히 뭐예요?

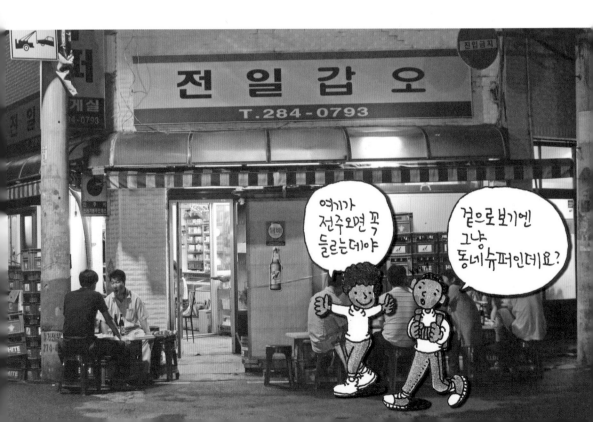

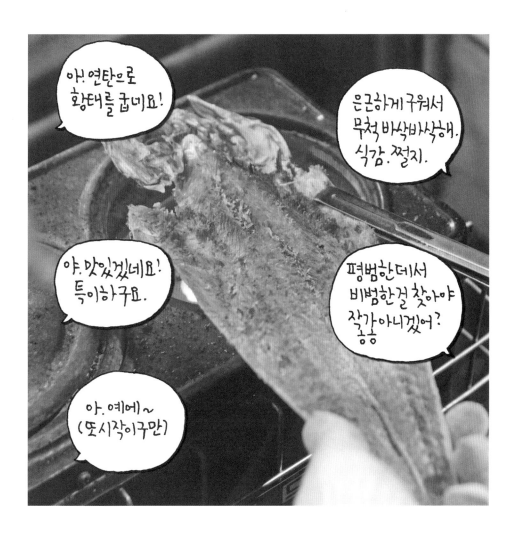

165

밥장

가맥은 가게, 그러니까 슈퍼마켓 같은 데에서 마시는 맥주야. '선택 장애' 있는 사람들에게는 최선의 선택이지. 맥주는 하이트 아니면 카스 딱 두 종류야.

호균

오비 좋아하는 사람들에겐 아쉬운 부분이겠는데요?

밥장

안주는 대개 세 종류지. 계란말이, 갑오징어,
그리고 황태! 먹고싶은 만큼 꺼내서 먹고
계산하면 끝! 이보다 단순할 순 없지.

호균

집 앞, 편의점에서 친구들과 가볍게
한 잔 하는 그런 분위기로군요.

밥장

그렇지. 이제 전주의 명물이 돼버렸는데,
전일슈퍼 가맥이 역시 최고야!

18 혼맥은 대체 무엇인가?

밥장

요즘 혼맥이나 혼맥집이란 말이
있던데 혹시 들어봤어?

호균

혼자 마시는 맥주를 혼맥이라고
하더라고요. 혼자 맥주를 즐기는 사람들을
위한 공간이 바로 혼맥집이 되겠죠.

밥장

예전에는 맥주 하면 주로 회식에서 마시는
술이었는데, 분위기가 많이 바뀐 모양이야.

호균

맥주가 들러리가 아닌 어엿한 주인공이 됐다는
증거 아닐까요? 회식이나 모임, 아니면 식사를 돕는
보조가 아닌 그 자체로도 충분히 즐길만한 콘텐츠로
인식되기 시작한 것 같아요.

밥장

그래도 나는 역시 아름다운 여자가
함께 할 때 맥주맛도 더 좋던데. 안 그래?

호균

저는 맥주만으로도 그저 황송할 따름인데요?

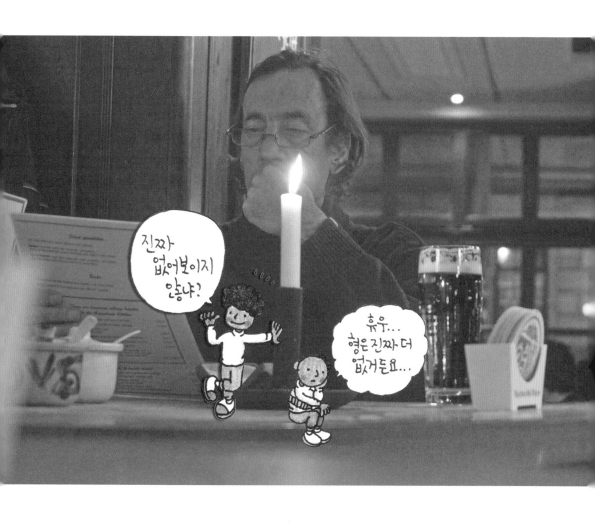

19 ⟩ 길맥

호균

길맥은 말 그대로 길에서 마시는 맥주를 의미하죠.

밥장

여름에 편의점 파라솔에서 마시는
맥주가 바로 떠오르네.

호균

그게 길맥이라는 표현에 가장 적합한 맥주인 것
같아요. 대신 조심할 필요도 있습니다. 일단 30대
후반을 지나 40대로 접어든 이상 길맥은 자주 즐길
수 없는, 아니 즐기면 안 되는 맥주거든요.

밥장

그렇지. 2, 30대의 길맥은 낭만과 활력이지만,
40대 이후의 길맥은 어쩐지 좀 처량하고
지나치게 아저씨스러운 느낌도 있어.

170

호균

우리 같은 아저씨들에게 길맥은
1년에 딱 한 번이면 충분할 것 같아요.

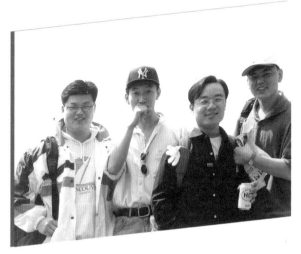

그래도 길맥의 낭만이...
야. 그래도
베이직 남방과
스톰티셔츠 입고다녔어!

이 밀려오는
쪽팔림은 뭐지...

어우야~ 듣던
저게 말로만
〈응답하라1997〉
실사판이네요
형 좀 심했네...

20 빨맥

으헤헤헤헤...

암튼 저 음란마귀...

빨맥하면 나는 좀 야하다는 생각부터 들어.

호균

그건 형이 파우스트처럼 음란마귀에게
영혼을 팔아넘겼기 때문이에요.
빨대로 마시는 맥주가 바로 빨맥인데요 뭘.

밥장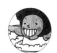

영혼을 판 대신 나는 미인을 얻었으니
그깟 영혼 따위에 미련 없어!

호균

과학적 근거가 있는지는 모르겠지만, 빨대로 술을
마시면 그냥 마시는 것에 비해 훨씬 금방 취한다는
속설이 있기는 하죠. 경험상 틀린 얘기는 아닌 것
같은데 시간 날 때 한번 알아보긴 해야할 것 같아요.

밥장

빨리 먹고 빨리 취해야 하는 사람들에게
인기가 있겠는데? 고시생이나 취업준비생들이
스트레스 풀기엔 빨맥도 나쁘지 않겠구만.

173

호균

립스틱을 사수하고 싶은 여자들에게도
권할만하지 않나 싶어요.

밥장

내가 맛볼 립스틱은 내가 지켜준다, 그런 거야?

호균

아, 네 그렇고말고요.

21 섹맥

우리에게는 후진 따위는 없다... 아오

 호균

> 드디어 형이 좋아할만한 주제가 나왔네요.
> 바로 섹맥! 섹스와 맥주에 대한 얘기 되겠습니다.

밥장

> 섹맥은 크게 섹전맥과 섹후맥으로 나뉘어지. 섹스
> 전에 마시는 맥주와 섹스 후에 마시는 맥주는 완전히
> 다른 맛의 맥주니까 말이야.

 호균

> 섹전맥은 말하자면 목표를 향해 달려가는
> 폭주기관차 같은 맥주라고 할 수 있겠죠. 맛있기도
> 하지만, 과제가 분명하기 때문의 맥주의 풍미나
> 매력을 느끼기엔 상황이 급박한 편이죠.

밥장

반면 섹후맥은 이미 목표를 성취한 후라 다소 여유롭게 즐길 수 있어서 좋아. 마음 속의 허전함과 아쉬움을 달래주는 맥주랄까?

호균

갈라쇼를 마친 김연아 선수가 라커룸으로 돌아갈 때 느낄 법한 그런 감정 아닐까요? 더 이상 보여줄 것이 없어 허무하지만, 더 이상 보여줄 것이 없어 편안한 그런 느낌?

밥장

그럼 너는 섹전맥과 섹후맥 중에 어떤 게 더 좋아?

호균

지금 제가 가릴 입장이 아니죠. 옆에서 뽀로로 보는 녀석이 방해만 하지 않는다면 다 좋아요.

밥장

그 말이 정답이네.

밥장

사실 맥주 한 잔은 빵 한 개나 마찬가지잖아. 어차피 곡물로 만들었고 칼로리도 꽤 높은 편이니까.

호균

그래서 맥주 마실 때는 딱히 안주가 필요 없다는 장점이 있죠.

밥장

맥주를 안주삼아 맥주를 마시는 게 바로 맥맥이 되겠구만! 진정한 맥주마니아의 경지라 할 수 있지!

호균

서로 다른 성격의 맥주를 같이 마시거나, 섞어 마시면 나름대로 재미있으니까요. 에일에 기네스를 섞어 마시는 블랙앤탄 — All-Irish Black & Tan — 같은 경우 제조법은 대수롭지 않지만, 막상 그 스타일과 맛은 상당히 좋거든요.

밥장

게다가 요즘엔 크래프트 비어를 마시기도 쉬워져서 다양한 시도가 이뤄지더라고. 더빠에서도 맛이 진한 IPA와 맥스Max 생맥주를 섞어서 IMax라는 칵테일 맥주를 만들었던데, 맛도 맛이지만, 작명이 아주 근사하잖아?

호균

그렇죠. 맥주가 맥주를 불러 맥주로 하나 되니 이것이 바로 맥맥이요, 만취로 향하는 지름길이로소이다!

EPILOGUE

책을 쓰기 시작해서 모두 마치는 동안 얼추 1년 반의 시간이 흘렀습니다. 약간의 게으름과 다소의 꼼꼼함, 더불어 상당한 우유부단함이 결합하여 엄청난 시너지 효과를 자아냈으니, 그 결과는 속절없이 늘어지는 일정과 편집자의 애타는 눈빛이었습니다.

그 와중에도 맥주에 대한 사람들의 사랑과 관심은 점점 커져, 크래프트 비어를 즐길 수 있는 펍이 동네 곳곳에 들어서게 되었고 꿈속에서나 만나볼 수 있었던 세계 유명 맥주들을 마트와 백화점에서 구입할 수 있게 되었습니다.

이 책에서 주된 소재로 다룬 맥주들은 비교적 구하기 쉽고, 그 맛도 무난한 편입니다. 그렇다고 개성이 없다거나 역사가 일천한 맥주들도 아니지요.

IPA와 IPL의 차이는 과연 무엇인지, 덴마크의 미켈러^{Mikkeller}는 어떻게 전 세계 맥주 애호가들을 매혹시켰는지, 벨기에의 수도사들은 왜 맥주양조자가 되어버렸는지 등 재미있는 이야기가 많았지만 미처 이 책에서는 다루지 못했습니다. 앞서 말씀드린 바처럼, 우선 쉽고 재미있고 가벼운 맥주부터 시작하고 싶었습니다.

"길이 끝난 곳에서 길은 다시 시작된다"는 시선집의 제목처럼, 첫 책의 출간에 즈음해 일본으로 잠시 떠납니다.

그곳에서 만나게 될 새로운 맥주, 펍 그리고 사람들을 통해 맥주에 대한 또 다른 이야기 보따리를 마련해보려 합니다.

오늘 저는 맥주 한잔 해야겠습니다!

안호균

EPILOGUE

"구라도 자꾸 치면 글이 된다."
이렇게 후배를 꼬드겨 맥주 이야기를 쓰게 되었습니다.

덕분에 술 사주는 좋은 형에서 글 내놓으라며 목조르는 몹쓸 선배가 되었습니다. 여름이 오면 물보다 맥주 생각이 더 많이 납니다. 생각한 걸로 치자면 후배 말마따나 수영장 하나 채우죠. 저처럼 도시에서 자란 사람에게 여름이란 이렇게 다가옵니다.

"아. 맥주가 몹시 땡기는구나."

돌이켜보니 굳이 더울 때뿐만 아니라 친구를 만나도 맥주, 기뻐도 맥주, 슬퍼도 맥주, 으샤으샤 하면서도 맥주, 혼자 있어도 맥주였습니다.

문득 가족보다 친한 거 아니냐는 생각이 들었습니다.
좀 섬뜩하지만 늘 함께 했던 녀석이기에 뭐라도 해야 하지 않나
싶었습니다.

지금도 이 글을 쓰면서, 냉장고에서 이틀 동안 차갑게 식힌 캔맥
주를 꺼내 홀짝거립니다. 모르긴 해도 맥주는 인류가 멸망할 때
까지 남을 겁니다.
그저 제 간이 오래도록 버텨주길 바랄 뿐입니다. 여러분의 간에
게도 축복을 기원합니다.

밥장

맥주
맛도
모르면서

맥주에 관한
두 남자의 수다

초판 1쇄 인쇄 2015년 7월 17일
초판 2쇄 발행 2017년 8월 4일

글　　　　안호균
그림　　　밥장
펴낸이　　이준경
편집이사　홍윤표
편집장　　이찬희
편집자　　김소영
디자인　　나은민, 정미정
마케팅　　이준경
펴낸곳　　지콜론북
출판등록　2011년 1월 7일 제141-81-22416호
주소　　　경기도 파주시 문발로 242(파주출판도시)
전화　　　031-955-4955
팩시밀리　031-948-7611
홈페이지　www.gcolon.co.kr
페이스북　/gcolonbook
ISBN　　　978-89-98656-46-1 03600
값　　　　14,000원

이 도서의 국립중앙도서관 출판시도서목록(CIP)은 서지정보유통지원시스템 홈페이지(http://seoji.nl.go.kr)와
국가자료공동목록시스템(http://www.nl.go.kr/kolisnet)에서 이용하실 수 있습니다. (CIP제어번호 : CIP2015019348)

잘못된 책은 구입한 곳에서 교환해 드립니다.

g지콜론북 은 예술과 문화, 일상의 소통을 꿈꾸는 (주)영진미디어의 문화예술서 브랜드입니다.